薩克斯風 三重奏曲集

Saxophone
Trio Collection

U0037870

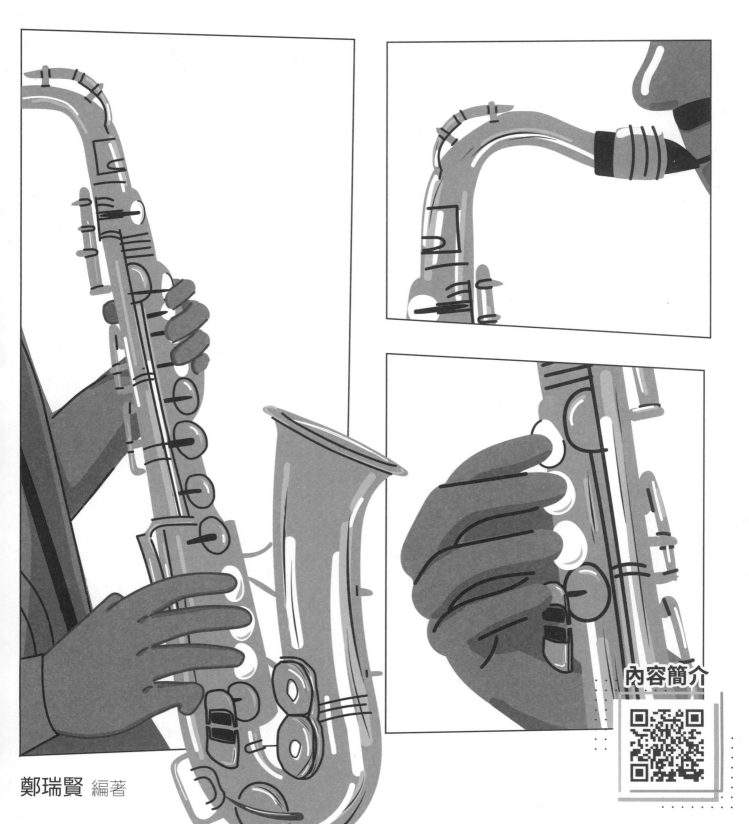

內容簡介

鄭瑞賢 編著

目錄

Contents

♫ 本書樂譜主軸為三重奏，僅少量歌曲為二重奏或四重奏。樂譜主要分為三個聲部，在書中會以不同顏色標示（如下方呈現），並另將前奏、間奏、過門、尾奏以灰色呈現與吹奏段落作為區分。

- A. Sx. 1（Alto Saxophone 第一聲部）
- A. Sx. 2（Alto Saxophone 第二聲部）
- T. Sx. / T. Sx. 1（Tenor Saxophone 第三聲部）
- T. Sx. 2（Tenor Saxphone 第四聲部）＊僅在一首歌出現
- 前奏、間奏、過門、尾奏

♫ 樂譜分為簡譜（首調）與五線譜（固定調）兩部分。

♫ 歌曲首頁的歌名左方皆有標示調性、節奏型態與演奏速度，吹奏前請先行確認，以利演奏進行。另標有歌曲難易等級 Icon 🎵，依顏色區分等級（Level 1~Level 4），可以與目錄的等級顏色對照。

♫ 樂譜記號說明：

- 樂譜上標示 **前奏**、**間奏**、**過門**、**尾奏** 的段落都不需吹奏，背景音樂會進行演奏，請等到灰色段落結束後再接續演奏。

- 在有反覆記號 ‖: :‖ 的段落先進行反覆後，遇到「D.C.」、「D.S.」或 Da.Segno ⅋ 記號再進行反覆後，直接跳 Coda ⊕ 結束。

- 如果在 D.S 記號旁看到「Band Solo」，代表這個段落是間奏（背景音樂會演奏），不必演奏，等到看到「複奏」時再接續演奏。

- 當譜上出現「A.Sx.1 Only」文字時，表示該段落只有 A.Sx.1（Alto Saxophone 第一聲部）進行獨奏；如果是「T.Sx. Only」則表示該段落只有 T.Sx.（Tenor Saxophone）進行獨奏，依此類推。另外，如果看到「2X A.Sx.1 Adlib」，則表示在第二遍時 A.Sx.1 需要進行即興演奏。

Instructions

思慕的人

演唱／洪一峰　詞／葉俊麟　曲／洪一峰

B♭
Rumba ♩=96

前奏

A　N.C.

B

C

Bb

1.

A.Sx. 1 ‖ 1̇ — — — | 1̇ — — 0 ‖ Bb Eb Eb F7

A.Sx. 2 ‖ 5 — — — | 5 — — 0 ‖ 1 3 5 35 | 35 63 5 0 | 6 1̇ 2̇ 1̇2̇ | 1̇2̇ 3̇1̇ 2̇ 0 |

T.Sx. ‖ 3̇ — — — | 3̇ — — 0 ‖ 間奏

Bb Gm F7

‖ 0 3̇ 3̇·2̇ | 3̇ — — — | 0 5̇ 3̇·2̇ | 1̇ — — — | 0 6 5 3 | 5̇0 0 3̇2̇ 3̇2̇ 3̇1̇ |

Bb

2.

A.Sx. 1 ‖: 1̇ — — — | 1̇ — — 0 ‖

A.Sx. 2 ‖: 5 — — — | 5 — — 0 ‖

T.Sx. ‖: 3̇ — — — | 3̇ — — 0 ‖

Bb

| 1̇ — — — | 1̇ — —

D.C. No/Repeat

Bb

A.Sx. 1 ‖ 1 — — — | 1 — — 0 ‖ F7 Bb F7 Bb

A.Sx. 2 ‖ 5 — — — | 5 — — 0 ‖ 05 #45 65 b75 | 01̇ 71̇ 21̇ b35 | 1̇0 1̇1̇1̇ 1̇0 0 ‖

T.Sx. ‖ 3̇ — — — | 3̇ — — 0 ‖ 尾奏

Fine

河邊春夢

演唱／鳳飛飛　詞／周添旺　曲／黎明

E♭
Slow Waltz ♩=80

前奏

Line 1

Chords: B♭7 · E♭ · Gm · A♭ · E♭

A.Sx. 1	5̇ — —	5̇ — —	1̇ — 2̇	3̇ — 5̇	6̇ — 6̇	5̇ — 3̇
A.Sx. 2	2̇ — —	2̇ — —	5 — 6	7 — 3̇	4̇ — 4̇	2̇ — 1̇
T.Sx.	7 — —	7 — —	3 — 4	5 — 7	1̇ — 1̇	7 — 6

Line 2

Chords: Fm · B♭7 · ⊕ E♭ · E♭ E♭ · Cm

A.Sx. 1	2̇ — 3̇	6 — 5 6 ‖ 1̇ — —	1̇ — — ‖		
A.Sx. 2	6 — 1̇	4 — 2 4	5 — —	5 — — ‖ 1̇ — 7	6 · 7 1̇ 3̇
T.Sx.	4 — 6	2 — 7 2	3 — —	3 — — ‖ 間奏	

D.S. al Coda

Line 3

Chords: Fm · A♭dim · Fm · B♭7 · E♭ · E♭dim Fm7 B♭7

‖ 2̇ — 3̇ | 4̇ — 3̇ | 2̇ — 3̇ | 6 — 5 6 | 1̇ — — | 1̇ — — :‖

Line 4

⊕ E♭

Chords: E♭ · B♭7 · E♭

A.Sx. 1	‖ 1̇ — —	‖ E♭ ... B♭7 ... E♭		
A.Sx. 2	5 — —	4 1̇ 4 6 1̇ 6	5 7 2̇	1̇ — — ‖
T.Sx.	3 — —	尾奏 Rit...		

Fine

補破網

演唱／江蕙　詞／李臨秋　曲／王雲峰

Eᵇ
Slow Waltz ♩=80

Bb7 · · · Eb Ebmaj7 Eb7 Cm

A.Sx. 1 | 5̇ — — | 5̇ — — | 5 6 5 | 1̇ — 2̇3̇ | 5̇ — 5̇4̇ | 3̇ — — |
A.Sx. 2 | 2̇ — — | 2̇ — — | 3 3 3 | 5 — 7̇1̇ | 3̇ — 3̇2̇ | 1̇ — — |
T.Sx. | 7 — — | 7 — — | 1 1 1 | 3 — 5̇6̇ | 1̇ — 1̇♭7 | 6 — — |

Fm Bb7 Eb Eb ⊕

A.Sx. 1 | 2̇ 3̇ 4̇ | 5̇· 4̇ 3̇2̇ | 1̇ — — | 1̇ — — :‖ |
A.Sx. 2 | 7 1̇ 2̇ | 2̇· 2̇ 7♭6 | 5 — — | 5 — — :‖ | 5̇ — 5̇ | 3̇ — — |
T.Sx. | 4 5 6 | 7· 7 4 | 3 — — | 3 — — :‖

間奏
D.C.

Fm Adim Bb7 Eb Bb7 Eb Eb

‖ 2̇· 3̇ 2̇1̇ | 6 — — | 5 6 5̇ | 3̇ — 2̇3̇ | 1̇ — — | 1̇ — — :‖

Bb7 Eb Bb7 Eb

‖ 5 6 5̇ | 3̇ — 2̇3̇ | 1̇ — — | 1̇ — ⌢ ‖

尾奏

Fine

9

Amazing Grace

Bb-Eb-Ab
Slow Waltz ♩=70

基督教聖詩　詞 / John Newton　曲 / Traditional American Melody

前奏

T.Sx.

A.Sx.1
T.Sx.

A.Sx.1
T.Sx.

轉Eb調　B

A.Sx.1
A.Sx.2
T.Sx.

A.Sx.1
A.Sx.2

桃花開

E♭
Trot ♩=100

傳統客家民謠

前奏

（演奏四次）

D.C. W/Repeat

間奏

Cm　　　　A♭maj7　　B♭7　　　E♭　　　　E♭

‖: 3 2 3 2 | 1· 2 3 5 | 2 7 6 5 | i i 23 | i 0 i 0 :‖

尾奏

E♭　　　　　　　　Cm　　　　A♭maj7　　　B♭7　　　　E♭　　　B♭7 E♭

‖ 3 2 3 2 | 1· 5 | 3 2 3 2 | 1· 2 3 5 | 2 7 6 5 | i i 23 | i 5 i 0 ‖

Fine

祝你幸福

B♭
Slow Soul ♩=80

演唱／鳳飛飛　詞／林煌坤　曲／林家慶

前奏

A　A.Sx. 1　A.Sx. 2　T.Sx.

B

間奏　間奏

1. & 3.　2.

Bb Gm F7 Bb Cm Dm Eb Bb F7 Bb

| 5· 6 1 63 | 5 — — — | 1· 1 212 35 | 56 12 165 3 | 05 532 3 32 | 1 — — — ‖ 𝄋

Ebm Bb

A.Sx. 1 ‖ ♭6 — 1 — | 3 — — — |
A.Sx. 2 ‖ 4 — ♭6 — | 1 — — — |
T.Sx. ‖ 1 — 4 — | 5 — — — |

Fine

15

關仔嶺之戀

A♭
Trot ♩=96

演唱／江蕙　詞／許正照　曲／吳晉淮

伴奏音檔

前奏

A

A.Sx. 1

A.Sx. 2

T.Sx.

B

間奏

$$A\flat \qquad Fm \qquad E\flat 7 \qquad\qquad A\flat \qquad\qquad\qquad A\flat$$

$$\| \underline{5335}\ \underline{6123}\ \underline{5\ 65}\ \underline{32} \mid 1\ \text{—}\ \text{—}\ \text{—} \mid \underline{1\ 11}\ \underline{1\ 1}\ 0\ 1\ 0\ 1 : \|$$

$$A\flat \qquad\qquad\qquad\qquad Fm \qquad\qquad\qquad B\flat m \qquad E\flat 7 \qquad\qquad A\flat$$

$$\| 3 \quad 3 \quad 3\ \cdot\ \underline{2} \mid 3\ 5 \quad \underline{1\ 2}\ 3\ \text{—} \mid \underline{2\ \cdot\ 3}\ \underline{2\ 3}\ \underline{5\ 6} \mid 1\ \text{—}\ \text{—}\ \overset{>}{\dot{1}}\ 0 \|$$

尾奏

Fine

Fm
Slow Soul ♩=76

祈禱

演唱 / 翁倩玉　詞曲 / 翁炳榮、三陽

伴奏音檔

| Ab | Fm | Bbm7 | Fm | Bbm7 | Ab | Eb7 | Ab | Fm7 | Bbm7 | Fm |

$$\frac{4}{4}\ \underline{55}\ \underline{65}\ 3\ —\ |\ 2\ \underline{17}\ 6\ —\ |\ 2\ \underline{15}\ 3\ 2\ |\ 3\ —\ —\ —\ |\ \underline{55}\ \underline{65}\ 3\ —\ |\ \underline{32}\ \underline{17}\ 6\ —\ |$$

前奏

| Eb7 | Ab | Fm |
| :5̣ 6̣1 15 | 6̣ — |

A | Ab Bbm/Eb | Bb7 Db/Ab | Fm | Bbm6 Eb7 |

A.Sx.1 : 5 6̇1̇ 2̇ 2̇3̇ | 2̇ — 1̇ 6 | 66 1̇2̇ 3̇ 3̇2̇ | 2̇ — — — |
A.Sx.2 : 3 3̇5 7 7̇1̇ | 6 — 6 4 | 33 67 1̇ 17 | 6 — 7 |
T.Sx. : 1 1̇3 4 4̇5 | #4 — ♮4 1 | 11 3̇#5 6 6̇5 | 4 — ♮5 — |

| Ab | Eb7 | Fm Bbm7 Ab | Db | Fm | **B** Ab Bbm/Eb | Bb7 Db/Ab |

A.Sx.1 | 5 6̇1̇ 2̇ 2̇5 | 3̇ — 2̇ 1̇ | 6 6̇1̇ 1̇ 1̇6 | 6 — — — | 5 6̇1̇ 2̇ 2̇3̇ | 2̇ — 1̇ 6 |
A.Sx.2 | 3 3̇5 7 7̇2̇ | 1̇ — 6 5 | 4 4̇6 6 6̇4 | 3 — — — | 3 3̇5 7 7̇1̇ | 6 — 6 4 |
T.Sx. | 1 1̇3 5 5̇7 | 6 — 4 3 | 1 1̇4 4 4̇1 | 1 — — — | 1 1̇3 4 4̇5 | #4 — ♮4 1 |

| Fm | Bbm6 Eb7 | Ab Eb7 | Fm Bbm7 | Db | Fm |

A.Sx.1 | 66 1̇2̇ 3̇ 3̇2̇ | 2̇ — — — | 5 6̇1̇ 2̇ 2̇5 | 3̇ — 2̇ 1̇ | 6 6̇1̇ 1̇ 1̇6 | 6 — — — |
A.Sx.2 | 33 67 1̇ 17 | 6 — 7 | 3 3̇5 7 7̇2̇ | 1̇ — 6 5 | 4 4̇6 6 6̇4 | 3 — — — |
T.Sx. | 11 3̇#5 6 6̇5 | 4 — ♮5 — | 1 1̇3 5 5̇7 | 6 — 4 3 | 1 1̇4 4 4̇1 | 1 — — — |

C | Ab | Bbm/Eb | Bb7/D Db/Bb | Fm | Bbm6 Eb7 | Ab | Eb7 | Fm Bbm Ab |

$$\|\ :5̣\ \underline{6̣1}\ 2\ \underline{23}\ |\ 2\ —\ 1\ 6̣\ |\ 6̣\ \underline{12}\ 3\ \underline{32}\ |\ 2\ —\ —\ —\ |\ 5̣\ \underline{6̣1}\ 2\ \underline{25}\ |\ 3\ —\ 2\ 1\ |$$

間奏

Db Fm

| 6̣ 6̣1 1 1̇6̣ | 6̣ — — — :‖

Ⓧ Ab Eb7 Fm Bbm Ab Db Fm

A.Sx. 1 ‖ 5 6̣1̇ 2̇ 2̇5 | 3̇ — 2̇ 1̇ | 6 6̣1 1 1̇6̣ | 6 — — — ‖ Fm

A.Sx. 2 ‖ 3 35 7 72̇ | 1̇ — 6 5 | 4 46 6 64 | 3 — — — ‖ 6̇3̇ 1̇6 3̇1̇6 3̇1̇ | 6̂ — — — ‖

T.Sx. ‖ 1 1̣3 5 57 | 6 — 4 3 | 1 14 4 41 | 1 — — — ‖ 尾奏 Rit... Fine

往事只能回味

B♭
Bossanova ♩=136

演唱／尤雅　詞／林煌坤　曲／劉家昌

伴奏音檔

B♭	E♭	F7	B♭	B♭

4/4 ‖ 56 05 05 06 56 | i̇2̇ 0i̇ 0 0 | 2̇3̇ 02̇ 03̇ 2̇3̇ | 5̇5̇ 05̇ 03̇ 2̇3̇ | i̇0̇ 05̇ 06 50 ‖

前奏

𝄋 **Band Solo**

A

	B♭	B♭maj7 B♭7	E♭	B♭	Gm	E♭ Edim
A.Sx. 1	5 — — 6	5 — — 3	2 32 1 6̣	1 — — 2	3 — — 5	1· 6 2i 6
A.Sx. 2	3 — — 3	3 — — 1	7̣ 17̣ 6̣ 4	5̣ — — 7̣	1 — — 3	6· 4 76 #4
T.Sx.	i — — i	i — — ♭7	5 65 4 1	3 — — 5	6 — — i	4· 1 5#4 #2

F7	F7	Gm	E♭	B♭	D7 Gm
5 — — —	5 — — —	6 — — 56	i — i 6	5i· 65 65	3 — — —
2 — — —	2 — — —	3 — — 34	6 — 6 4	35· 4 3	7̣ — 1 —
7 — — —	7 — — —	i — — i2	4̇ — 4 1	i3· 2 i	#5 — 6 —

（複奏）

Cm Edim	F7	B♭	B♭	**B** Cm	F7
2 32 1 6̣	5̣ 5 5 32	1 — — —	1 — — —	2 — — 3	2 — — 3
7̣ 17̣ 6̣ #4	5̣ 2 2 7̣6	5̣ — — —	5̣ — — —	6 — — 1	7̣ — — 1
4 54 #4 #2	2 7 7 54	3 — — —	3 — — —	4 — — 6	5 — — 6

B♭	Dm	Gm7 F7	E♭ Edim	F7	Dm
5 — 565 32	3 — — —	5· 3 5 6i	i· 6 2i 6	5 — — —	5 — — —
3 — 3 17	7̣ — — —	3· 1 2 45	6· 4 76 #4	2 — — —	3 — — —
i — i 65	5 — — —	i· 6 7 23	4· 1 5#4 #2	7 — — —	7 — — —

C Gm F7 Eb Bb Dm Gm Cm Edim F7

A.Sx. 1 | 6 — — 56 | 1 — 1· 6 | 51· 65 65 | 3 — — — | 2 32 1 6 | 5 5 5 32 |

A.Sx. 2 | 3 — — 34 | 6 — 6· 4 | 35· 4 3 | 7 — 1 — | 6 17 6 #4 | 5 2 2 7 6 |

T.Sx. | 1 — — 12 | 4 — 4· 1 | 13· 2 1 | 5 — 6 — | 4 54 #4 #2 | 2 7 7 54 |

Bb Bb

A.Sx. 1 | 1 — — — | 1 — — — :|

A.Sx. 2 | 5 — — — | 5 — — — :|

T.Sx. | 3 — — — | 3 — — — :|

𝄋 **Band Solo**

Bb Bb

A.Sx. 1 | 1 — — — | 1 — — — ‖ Bb Eb F7 Bb

A.Sx. 2 | 5 — — — | 5 — — — ‖ 56 05 06 56 | 12 01 0 0 | 57 02 05 56 | 1 01 0 0 ‖

T.Sx. | 3 — — — | 3 — — — ‖ 尾奏 **Fine**

21

Moon River

B♭
Slow Waltz ♩=76

伴奏音檔

演唱 / Audrey Hepburn　詞 / Johnny Mercer　曲 / Henry Mancini

前奏

Gm6 | E♭7 | B♭ | E♭ | B♭ | E♭

A.Sx.1 | i̇ — — | 2̇ — i̇ | 5 — — | 5 7 6 5 4 | 5 — — | 5 1 7 6 5 4
A.Sx.2 | 6 — — | 6 — 6 | 3 — — | 3 5 4 3 2 | 3 — — | 3 6 5 4 3 2
T.Sx. | #4̇ — — | ♮4̇ — 4̇ | 1 — — | 1 3 2 1 7 | 1 — — | 1 4 3 2 1 7

B♭ | Gm | Cm | F7 | B♭
1.

A.Sx.1 | 5 — — | 1 — — | 4 2 — | 2 — 3 | 1 — — | 1 — —
A.Sx.2 | 3 — — | 6̣ — — | 2 6̣ — | 7̣ — 7̣ | 5̣ — — | 5̣ — —
T.Sx. | i̇ — — | 3 — — | 6 4 — | 5 — 5 | 3 — — | 3 — —

B♭ | Cm | F7 | B♭ | F7+5

‖ i̇ 5 i̇ 3̇ 5 3 | 4̇ 2̇ · 3 | i̇ — — | 7 — —
間奏

B♭ | E♭
2.

A.Sx.1 : | 1 — — | 1 — —
A.Sx.2 : | 5̣ — — | 5̣ — —
T.Sx. : | 3 — — | 3 — —

F7 | B♭

| 5 7 2̇ | 1̇⌢ — — ‖
尾奏 Fine

感恩的心

演唱 / 歐陽菲菲　詞 / 陳樂融　曲 / 陳志遠

Bb
Slow Soul ♩=76

Eb Dm Gm Bb Dm Eb Gm Bb F7

A.Sx. 1 | 0 0 0 0 1 :

‖ 6· 5̲4̲ 7̇ 5̇ 3̲7̲ | 6· 6̲1̲4̲ 3̇· 2̲1̲ | 7̇ 6̲7̲ 1̇ 6̇ 6̇ 5̇ 3̲6̲1̲3̲ | 2̇ — — 0 :

Bb

2.

A.Sx. 1 ‖ 1̇ — — —
A.Sx. 2 ‖ 5 — — —
T.Sx. ‖ 3̇ — — — ‖ 𝄋

𝄁 Eb F7

A.Sx. 1 ‖ 6 1̇ 1̇ 2̇ 3̇ 2̇ 1̇7̇ | 1̇ — — —
A.Sx. 2 ‖ 4 6 6 7 1̇ 7 ♭6 | 5 — — —
T.Sx. ‖ 1̇ 4̇ 4̇ 5̇ 6̇ 5̇ 4̇ | 3̇ — — —

Ebm F7/Eb Bb
‖ ♭6̇ 4̇ 2̇ 1̇ ♭6̇ 1̇ 4̇ 6̇ | 1̇ — — — ‖

尾奏 Rit... Fine

25

望春風

E♭
Slow Soul ♩=80

演唱 / 純純（劉清香） 詞 / 李臨秋 曲 / 鄧雨賢



		Eb						
	2.	Eb	Fm	Cm	Bb	Cm	Ab	Bb7
A.Sx. 1	i̇ — — 0 ‖	1̱5̱ 6̱2 2 — \|	3̱1̱ 2̱5 5 — \|	3 2̱3 2̱1 6̱1 \|	5̱ — — — ‖			
A.Sx. 2	5 — — 0 ‖		間奏					
T.Sx.	3 — — 0 ‖							𝄉

	Eb			Eb		Bb7		Eb	
A.Sx. 1	‖ i̇ — — 0 ‖	Eb		Bb7		Eb			
A.Sx. 2	‖ 5 — — 0 ‖	5̱ 6̱ 1 — 1̱2̱3̱4̱ \|	5· 6̱ 3 2 \|	1̂ — — — ‖					
T.Sx.	‖ 3 — — 0 ‖	尾奏	Rit...	Fine					

27

E♭
Slow Soul ♩=72

隱形的翅膀

演唱 / 張韶涵　　詞曲 / 王雅君

前奏

A.Sx.1

A.Sx.2

T.Sx.

[A] [B] [C]

Fm7 Eb/G Bbsus7 Bb7 Abmaj7 Gm7 Fm7 Eb Fm7 Ab/Bb Bb7

A.Sx.1 | 1̇ 1̇ 6 5 3 2 1 | 2̇ — — 3̇ 5 | 1̇· 1̇ 7 6̇ 5 | 6̇ 1̇ 3̇ 2̇ 1̇ 1̇ 1̇ | 1̇ 1̇ 6 5 3 2 1 ‖

A.Sx.2 | 6 6 4̇ 3 1 7 6 | 7 — — 1̇ 3 | 6· 6̇ 5 4̇ 3 | 4̇ 6̇ 1̇ 7 5 5 5 | 6 6 4̇ 3 1 7 b6 ‖

T.Sx. | 4 4̇ 2̇ 1 6 5 4 | 5 — — 5 1 | 4̇· 4̇ 3 1̇ 7 | 2̇ 4̇ 6 5 3 3 3 | 4 4̇ 2̇ 1 6 5 4 ‖

Eb Ab/Eb Eb

1.

A.Sx.1 ‖ 1̇ — — " 0 ‖ Eb Eb7/Db Ab/C Eb Eb Fm7 Bb/D G7/B

A.Sx.2 | 5 — — " 0 3̇ 5 | 1̇· 5̇5 1̇1̇1̇ 1̇1̇2̇ | 1̇· 4̇1̇ 1̇ — | 0 5̇4̇4̇3̇ 2̇2̇2̇1̇ 1̇2̇3̇ | 2 — 0 7 2 3 #5 7 |

T.Sx. ‖ 3 — — " 0 ‖

間奏

Cm Cm/Bb Am7-5 Fm7 Ab/Bb Bb7 | Eb Ab/Eb Eb ‖ Eb Ab/Eb Eb — Abmaj7 Gm7

A.Sx.1 0 0 0 " 5̇ 1̇ :‖ 2.
| 1̇· 1̇2̇ 1̇ 7 1̇2̇3̇ | 3 2̇ 1̇ 6 — | 0 1̇ 1̇6 4 5 4̇3̇2̇ |

A.Sx.2 1 — — " 3̇ 5 :
| 5 — — 1̇ 3 | 6· 6̇ 5 4̇ 3 |

T.Sx.
0 0 0 " 1̇ 3 :
| 3 — — 5 1̇ | 4̇· 4̇ 3 1̇ 7 |

A.Sx.1 ‖ 1̇ — — 3̇ 5 | 1̇· 1̇ 7 6̇ 5 |

Fm7 Eb Fm7 Bb7 Ab Eb/G

A.Sx.1 | 6̇ 1̇ 3̇ 2̇ 1̇ 1̇ 1̇ | 1̇ 1̇ 6 5 3 2 1 ‖ 1̇ — — 0 ‖

A.Sx.2 | 4̇ 6̇ 1̇ 7 5 5 5 | 6 6 4̇ 3 1 7 b6 | 5 — — 0 ‖

T.Sx. | 2̇ 4̇ 6 4 3 3 3 | 4 4̇ 2̇ 1 6 5 4 ‖ 3 — — 0 ‖

Fm7 Ab/Eb Bb7 Eb Eb

‖ 5̇2̇3̇2̇1̇ 2̇ 1̇2̇1̇7 | 1̇5̇ 7̇2̇6̇4̇2̇1̇ | 1 — — ⌢ ‖

尾奏 Rit... Fine

女人花

演唱 / 梅艷芳　詞 / 李安修　曲 / 陳耀川

B♭
Slow Soul ♩=72

(Sheet music notation — numbered/jianpu notation for A.Sx.1, A.Sx.2, and T.Sx. parts with chord symbols throughout)

前奏

A

B

C

間奏

D

My Way

B♭
Slow Soul ♩=74

演唱 / Frank Sinatra 詞曲 / Paul Anka、Claude Francois Junior、Jacques Revaux、Gilles Thibault

Line 1

	D7	Gm	Cm7	F7	Eb	Bb
A.Sx.1	2 — 03 7 2̇	1̇ — 06 7 1̇	1̇ — 06 1̇ 6	7 — 07 1̇ 2̇	2̇ — — —	1̇ — — 5
A.Sx.2	7 — 07 #5 7	6 — 03 #5 6	6 — 04 6 4	5 — 05 6 7	6 — — —	5 — — 5̣
T.Sx.	#5̇ — 05 3̇ 5	3̇ — 01 #2̇ 3	4̇ — 02 4̇ 1̇	2̇ — 02 4 5	4̇ — — —	3̇ — — 3

Line 2

	C Bb	Dm/A	Fm/Ab	G7	Cm	Cm7/Bb
A.Sx.1	3 — 05̣ 3 2	3 — 05̣ 3 2	3 — 02 3 2	2 #1̇ — 6̣	4 — 06̣ 4 3	4 — 06̣ 4 3
A.Sx.2	1 — 05̣ 1 7̣	7̣ — 05̣ 1 7̣	b7̣ — 07 1 7̣	♮7̣ 6̣ — 6̣	2 — 06̣ 2 1	2 — 06̣ 2 1
T.Sx.	5 — 03 6̣ 5	5 — 03 6̣ 5	5 — 05 6̣ 5	4 3 — 3	6̣ — 04 6̣ 5	6̣ — 04 6̣ 5

Line 3

	F7	Bb	Bb	Bb7	Eb	Ebm6
A.Sx.1	4 — 05 5 2	43 3 — #4	5 — 0#4 5 6	5 — 06 3 5	4 — 04 4 3	54 4 — 4
A.Sx.2	2 — 02 2 7̣	21 1 — #2	3 — 0#2 3 4	3 — 03 1 3	1 — 01 1 1	21 1 — 1
T.Sx.	7̣ — 07 7 5	b76 6 — ♮7	1̇ — 07 1̇ 2̇	1̇ — 01 5 1̇	6 — 06 6 6	b76 6 — 6

Line 4

	Bb	F7	Eb	Bb	D Bb	Bb7
A.Sx.1	3 — 05̣ 4 3	2 — 7̣ 1 2 (³)	2 — — —	1 · 3 3 4 5 (³)	5 — 06 5 #4	5 — 0#4 5 6
A.Sx.2	1 — 05̣ 2 1	7̣ — 5 6 7 (³)	6̣ — — —	5̣ · 1 1 2 3 (³)	3 — 04 3 #2	3 — 0#2 3 4
T.Sx.	5 — 03 7 6	5 — 2 4 4 (³)	4 — — —	3 · 6 6 7 1 (³)	1̇ — 02̇ 1̇ 7	1̇ — 07 1̇ 2̇

Line 5

	Eb	Eb	Cm7	F7	D7	Gm
A.Sx.1	6 — 05 6 5	6 — 06 7 1̇	1̇ — 06 1̇ 6	7 — 07 1̇ 2̇	2̇ — 03 7 2̇	1̇ — 06 7 1̇
A.Sx.2	4 — 03 4 3	4 — 04 5 6	6 — 04 6 4	5 — 05 6 7	7 — 07 #5 7	6 — 03 #5 6
T.Sx.	1̇ — 01 2̇ 1̇	1̇ — 01 2̇ 4	4̇ — 02 4̇ 2̇	2̇ — 02 4 5	#5̇ — 05 3̇ 5	3̇ — 01 #2̇ 3

Line 6

	Cm7	F7	Eb	Bb	Ebm6	Bb
A.Sx.1	1̇ — 06 1̇ 6	7 — 07 1̇ 2̇	2̇ — — —	1̇ — — —	1̇ — — —	1̇ — — ⌒
A.Sx.2	6 — 04 6 4	5 — 05 6 7	6 — — —	5 — — —	5 — — —	5 — — —
T.Sx.	4̇ — 02 4̇ 1̇	2̇ — 02 4 5	4̇ — — —	3̇ — — —	3̇ — — —	3̇ — — —

Fine

33

客家本色

E♭
Disco ♩=96

詞 / 涂敏恆　曲 / 涂敏恆

E♭　　　　　　　　A♭　　　B♭7　　　E♭　Cm　　Fm　　B♭7

$\frac{4}{4}$ 35550321 | 3 — — — | 6 1 110 1 656 | 5 — — — | 33·321 | 2 1 61 5 — |

前奏

B♭7　　　　　E♭　　A.Sx.1 ┃ A ┃ E♭　　　A♭　　　B♭7　　　E♭　　　C　　　F　　B♭7

56 5 — 5656 | 1 — — —　A.Sx.2 ‖: 35555 — | 6 1 6 5 — | 5553 32 12 | 2 — — — |
‖: 35555 — | 6 1 6 5 — | 33 31 17 6 | 7 — — — |

E♭　　　　　A♭　　B♭7　　B♭7　　　　E♭　　　┃ B ┃ E♭　　　　Cm　　　Fm

A.Sx.1 | 33·321 | 21 61 5 — | 65 5 — 6161 | 1 — — — ‖ 55 555·32 | 1 3 1 2 — |
A.Sx.2 | 11·17 6 | 76 46 2 — | 42 2 — 4 | 5 — — — ‖ 3 — 3·17 | 6 1 6 6 — |
T.Sx. | 55·54 3 | 4 147 — | 27 7 — 2 | 3 — — — ‖ 1 — 1·54 | 36 34 — |

A♭maj7　Fm　　B♭7　　　　A♭　　Gm　　E♭　　Cm　　B♭7　　　E♭

A.Sx.1 | 65 13 2 23 | 5 — — — | 6·6 565 3 | 53 21 6 — | 56 5 — 5656 | 1 — — — |
A.Sx.2 | 43 61 6 61 | 2 — — — | 4·43 7 | 31 75 3 — | 24 2 — 4 | 5 — — — |
T.Sx. | 1 46 4 46 | 7 — — — | 1·17 5 | 15 43 1 — | 72 7 — 2 | 3 — — — ‖

┃ C ┃ E♭　　　　　A♭　　B♭7　　E♭　Cm　　Fm　B♭7　　E♭　　　　A♭　B♭7

A.Sx.1 ‖ 1 — 3 — | 4 — 52 72 | 3 — 1 — | 6 — 75 12 | 33·321 | 21 61 5 — |
A.Sx.2 ‖ 5 — 1 — | 1 — 2 7 | 1 — 6 — | 4 — 5 67 | 11·17 6 | 76 46 2 — |
T.Sx. ‖ 35 55 5 — | 6 1 65 — | 55 5533 2112 | 2 — — — | 55·54 3 | 4 147 — |

	B♭7	E♭	D E♭	Cm	Fm	A♭maj7 Fm	B♭7
A.Sx.1	6 5 5 — 6̲1̲6̲1̲	i — — — ‖	5̲5̲ 5̲5̲ 5· 3̲2̲	1 3 1 2 —	6̲5̲ 1̲3̲ 2 2̲3̲	5 — — —	
A.Sx.2	4̲2̲ 2 — 4	5 — — — ‖	3 — 3· 1̲7̲	6 1 6 6 —	4̲3̲ 6̲1̲ 6 6̲1̲	2 — — —	
T.Sx.	2̲7̲ 7 — 2	3 — — — ‖	1 — 1· 5̲4̲	3 6 3 4 —	1 4̲6̲ 4 4̲6̲	7 — — —	

	A♭ Gm	E♭ Cm	B♭7	E♭ ⊕
A.Sx.1	6· 6̲ 5̲6̲5̲ 3	5̲3̲ 2̲1̲ 6 —	5̲6̲ 5 — 5̲6̲5̲6̲	i — — — ‖
A.Sx.2	4· 4̲3̲ 7	3̲1̲ 7̲5̲ 3 —	2̲4̲ 2 — 4	5 — — — ‖
T.Sx.	1· 1̲7̲ 5	1̲5̲ 4̲3̲ 1 —	7̲2̲ 7 — 2	3 — — —

	E♭	Gm	Cm	Fm
	3̲5̲ 5̲6̲ 5 —	3̲2̲ 1̲3̲ 2 —		

間奏

D.C. al Coda

B♭7	E♭
5̲6̲ 5 — 5̲6̲5̲6̲	i — — — :‖

⊕ E♭ A♭ B♭7 E♭

‖ 3̲5̲ 5̲5̲ 0̲5̲ 3̲5̲ | 6̲1̲ 1̲1̲ 0̲1̲ 6̲1̲ | 5̲6̲ 5 5̲6̲5̲6̲ | i — — ⌢ ‖

尾奏 Rit... Fine

夜來香

演唱 / 李香蘭　詞曲 / 黎錦光

Bb
Bossanova ♩=120

前奏

Bb Eb F7 Bb

A.Sx.1 | 5 — — — | 6·1̇ 2̇3̇ 2̇6 | 1̇ — — — ‖

A.Sx.2 | 3 — — — | 4·6̲ 7̲1̇ 7̲4̲ | 3 — — — ‖

T.Sx. | 1̇ — — — | 1̇·4̲ 5̲6̲ 5̲2̲ | 5 — — — ‖

D.C. W/Repeat

Bb Bb Bb Bbmaj7 Bb7 Bb Bb Bbmaj7 Bb7 Eb F7 Bb Bb6

A.Sx.1 ‖ 0 0 5·3̲ | 5 — — — | 0 0 5·3̲ | 5 — — — | 0 0 6·5̲ | 3̇ — — — ‖

A.Sx.2 ‖ 0 0 3·1̲ | 3 — — — | 0 0 3·1̲ | 3 — — — | 0 0 4·2̲ | 1̇ — — — ‖

T.Sx. ‖ 0 0 1̇·5̲ | 1̇ — — — | 0 0 1̇·5̲ | 1̇ — — — | 0 0 1̇·7̲ | 5̇ — 6̇ — ‖

Bbmaj7 Bb6 Bb Ebmaj7

A.Sx.1 | 3̇ — — — | 3̇ — — — | Bb Bbmaj9

A.Sx.2 | 1̇ — — — | 1̇ — — — | ♪0̲ 0 ⌢⌢ — ‖

T.Sx. | 5̇ — 6̇ — | 5̇ — — — | **尾奏** **Fine**

37

你最珍貴

B♭
Slow Soul ♩=94

演唱 / 張學友、高慧君　詞 / 林明陽、十方　曲 / 凌偉文

B♭　　　E♭/B♭　　　F/B♭　　　E♭/B♭　　　B♭/F　　　E♭

| 4/4 5・1・3 | 4 — — — | 5・2・5 | 1 — — 1 |7̲1̲7̲1̲5̲3̲5̲6̲| 7̲1̲5̲6̲4̲ 2̲3̲4̲5̲6̲7̲1̲2̲3̲ |
前奏

A♭　　　　　F sus　　　　F 7　　　　【A】B♭　　　E♭/B♭　　　B♭
　　　　　　a tempo

T.Sx. | 4̲3̲2̲1̲ 1̲7̲6̲4̲ | 5 — — — | 5 — — — ‖
　　　　Rit...
　　　　　　　　　　　　　　　　　　　| 5̲5̲5̲1̲ 1̲ 5̲4̲ | 4 0 0 0 | 5̲5̲5̲3̲ 3̲ 5̲4̲ |

E♭/B♭　　　　　Dm7　　　　　Gm7　　　　　Cm7　　　　　B♭/F　　　F

A.Sx. | 　　　　| 2̲2̲2̲5̲ 5̲ 0̲2̲ | 1 — 0 2̲3̲ | 4̲3̲1̲1̲ 1̲ 0̲3̲ | 3・4̲3̲ 2 — |
T.Sx. | 4 — 0 0 |

【B】B♭　　　E♭　　　B♭　　　E♭　　　Dm7　　　Gm7

A.Sx. ‖: 　　　　　　　　　　　　　　　| 2̲2̲2̲5̲ 5̲ 0̲1̲2̲ | 1 — 1̲2̲3̲ |
T.Sx. ‖: 5̲5̲5̲1̲ 1̲ 5̲ | 4 — 0 0 | 5̲5̲5̲3̲ 3̲ 5̲4̲ | 5̲4̲4̲ — — |

Cm7　　　F11　　　B♭　　　B♭7　　　【C】E♭maj7　　　F 7/E♭

A.Sx. | 4̲ 3̲4̲ 4̲6̲5̲ | 5̲0̲3̲ 3̲2̲ 2̲1̲2̲ | 1 — 0 0 | 0 0 0 0 ‖ 　　　　| 0 7̲7̲7̲6̲6̲ |
T.Sx. | 　　　　　　　　　　　　　　　　　　| 0 0 1 2̇ ‖ 3̲3̲3̲6̲ 6̲2̲3̲2̲ | 2 — 0̲2̲3̲4̲ |

Dm　　　Gm　　　Cm　　　F11　　　B♭　　　Fm7　B♭7

A.Sx. | 7・5̲ 5 — | 0 6̲ 5̲ 3 | 6̲5̲ 6̲5̲6̲7̲ 1̲7̲ | 7̲ 7̲7̲7̲6̲ 5̲6̲ | 5 — 0 0 | 0 0 0̲4̲4̲5̲ |
T.Sx. | 5̲5̲5̲7̲ 7̲1̲2̲1̲ | 2̲1̲1̲ 0̲1̲2̲3̲ | 4̲3̲4̲3̲4̲5̲ 6̲5̲ | 5̲ 5̲5̲5̲4̲ 2̲3̲ | 3 — 3̲ 3̲ 2̲ | 3̲2̲1̲ 1 — — |

思慕的人

演唱／洪一峰　詞／葉俊麟　曲／洪一峰

B♭
Slow Soul ♩=80

Bb Dm Gm Cm E♭maj7 F7 B♭ Gm7/F E♭9/F F7

| 3· 2̲1̲7̲5̲ 3 3̲6̲1̲̇4̲ | 6· 5̲·4̲3 2 — | 1̇7̲1̇ 1̲6 5̲2̲1̇ 7̲2̲4̲6̇ | 5̇· 5̇· 5̇· 5̇ — :||

間奏

B♭maj7 Am7 Dm7 G7

A.Sx.1 ‖ 1̇ — — — 1̇ — — 0 ‖
A.Sx.2 ‖ 5 — — — 5 — — 0 ‖
T.Sx. ‖ 3̇ — — — 3̇ — — 0 ‖

B♭maj7 Am7 Dm7 F7 B♭
‖: 3̇·2̇·5 1̇·7·3 | 4·6 6̲1̲3̲6̇ 5 4 | 3̇ — — — ‖
 1̇·7·3 6·5·1 | 2·4 4̲6̲1̲3̇ 2̇ 7 | 1 — — — ‖

尾奏 Rit... Fine

41

你是我心內的一首歌

Slow Soul ♩=90

演唱 / 王力宏、Selina　詞 / 丁曉雯　曲 / 王力宏

伴奏音檔

永恆的回憶

E♭
Mod Swing ♩=132
(♫ = ♪³♪)

演唱 / 孫情　詞 / 莊奴　曲 / 光陽

E♭	A♭	Gm	B♭7	A♭	E♭

$\frac{4}{4}$ 0 3̇ · 4̇ 5̇ | 43 46 6 · 1̇ | 32 35 5 · 1̇ | 2̇ · 5 5 — | 6 #5 64 4 · 6 | 5 #4 53 3 — |

前奏

※ **Band Solo**

	A	E♭	E♭7	Cm	A♭

A.Sx. 1

A.Sx. 2

T.Sx.

Fm7		B♭7 E♭

0 4 3̇ 2̇ | 2̇ 5̇ 1̇ | 0 5̇ 6̇ 1 3 1 6̇ ♭6̇ :

A.Sx. 1 ‖: 5 — — 5 | 5 — 3 5 | 6 — — 1̇ 7 | 6 — — — |

A.Sx. 2 ‖: 3 — — 3 | 3 — 1 3 | 3 — — 6̇ #5 | 4 — — — |

T.Sx. ‖: 1 — — 1 | 1 — 5̣ 1 | 1 — — 3 2 | 1 — — — |

E♭	Cm	Fm	B♭7	E♭	E♭7

A.Sx. 1 | 1̇ — — 2̇ | 3̇ — 4̇ 3̇ | 2̇ — — — | 2̇ — — 0 | 3̇ — — 4̇ | 5̇ — 1̇ — |

A.Sx. 2 | 5 — — 7 | 1̇ — 2̇ 1̇ | 6 — — — | 7 — — 0 | 1̇ — — 2̇ | 3̇ — 5̇ — |

T.Sx. | 3 — — #5 | 6 — 7 6 | 4 — — — | 5 — — 0 | 6 — — #5 | ♭7 — 3 — |

A♭	A♭m	Gm	Fm B♭9	E♭	E♭7

A.Sx. 1 | 6 — — 6 | 4̇ — — — | 3̇ — — 3̇ | 2̇ — 5 — | 1̇ — — — | 1̇ — — 0 ‖

A.Sx. 2 | 4 — — 4 | ♭6 — — — | 7 — — 7 | 6 — 4 — | 3 — — — | 3 — — 0 ‖

T.Sx. | 1 — — 1 | 1 — — — | 5 — — 5 | 4 — 2 — | 5̣ — — — | 5̣ — — 0 ‖

(複奏)

	B	A♭	A♭m	B♭7	E♭	Gm	Cm

A.Sx. 1 ‖ 0 · 6 6 · 6 | 4̇ — — — | 0 · 5 5 · 5 | 3̇ — — — | 0 3̇ 4̇ 5̇ | 6̇ 6̇ — 1̇ |

A.Sx. 2 ‖ 0 · 4 4 · 4 | ♭6 — — — | 0 · 2 2 · 2 | 5 — — — | 0 #1̇ 2̇ 3̇ | 3̇ 3̇ — 6 |

T.Sx. ‖ 0 · 1 1 · 1 | 1 — — — | 0 · 7̣ 7̣ · 7̣ | 1 — — — | 0 5 7 #1̇ | ♭1̇ 1̇ — 3̇ |

A.Sx. 1 / A.Sx. 2 / T.Sx. 三重奏

Dm7-5　　　　　Gm　　Bb7　　　Eb　　　　　Eb　Eb Ebmaj7 Eb7 Cm　　　　　　　　Ab9

A.Sx. 1 | 7 — — — | 7 — 5 — | 1 — — — | 1 — 3 4 5 | 6 — — — | 6 — 4 3 |
A.Sx. 2 | 4 — — — | 5 — 2 — | 5 — — — | 5 — 1 2 3 | 3 — — — | 3 — 2 1 |
T.Sx. | 2 — — — | 3 — 7 — | 3 — — — | 3 — 5 #5 b7 | 1 — — — | 1 — 7 6 |

Fm　　　　　　Gm　Ab　Bb7　　　　　　　　C Eb　　　　　Gm

A.Sx. 1 | 2 — — — | 2 — 7 6 | 5 — — — | 5 — 5 — ‖ 1 — — 2 | 3 — 4 3 |
A.Sx. 2 | 6 — — — | 6 — 5 4 | 2 — — — | 2 — 4 — ‖ 5 — — 6 | 7 — 2 #1 |
T.Sx. | 4 — — — | 4 — 3 1 | 7 — — — | 7 — 2 — ‖ 3 — — 4 | 5 — 7 5 |

Fm　　　　　　Bb7　　　　Ab9　　　　　Bb7　　　　　Eb　　　　　Eb

A.Sx. 1 | 2 — — 6 | 5 — — — | 4 — — 3 | 2 — 5 — | 1 — — — | 1 — — 0 ‖
A.Sx. 2 | 6 — — 4 | 2 — — — | 2 — — 1 | 7 — 4 — | 3 — — — | 3 — — 0 ‖
T.Sx. | 4 — — 2 | 7 — — — | 6 — — 6 | 5 — 2 — | 5 — — — | 5 — — 0 ‖

Eb　　Ab　　　Cm　Bb　　　Ab　　Gm　　Fm　Bb7　　Eb　　　　　　Bb7　Cm

‖ 3 1 3 4 4 · 5 | 3 1 6 5 5 — | 6 4 6 5 3 1 | 2 1 6 5 5 — | 3 4 #4 5 3 1 6 b6 | 5 #4 5 3 3 · 1 |
間奏

Ab9　　　　　　Bb　Bb+7

| 4 3 1 2 3 4 b6 | 5 0 0 #2 2 — :‖

Ab　　　　　Eb　　　　Fm7　　Bb7 Eb Eb

‖ 6 #5 6 4 4 · 6 | 5 #4 5 3 3 — | 0 4 3 2 5 1 | 0 1 0 0 1 0 | 1 0 0 1 0 0 ‖
尾奏　　　　　　　　　　　　　　　　　　　　　　　**Fine**

3

You Raise Me Up

Eb-F
Slow Soul ♩=60

演唱 / Joshua Winslow Groban　詞 / Brendan Graham　曲 / Rolf Løvland

前奏

A

B

C

D

T.Sx. 1
A.Sx. 1
A.Sx. 2
T.Sx. 2

Eb/G Ab9 Eb Ab9/C Eb/Bb Ab9 Eb/Bb Bb7/Ab Eb 轉F調 C7 E F Fsus

A.Sx.1 | 5 — 05 67 | 1· 1 76 54 | 5 1 01 12 | 3· 4 32 17 | 1 — — — ‖ 0 0"05 51 ‖ 3· 1 2·1 16 |
A.Sx.2 | 3 — 02 44 | 3· 3 54 32 | 3 5 06 54 | 5·6 5 4 | 3 — — — ‖ 0 0 03 35 ‖ 1· 5 6·5 54 |
T.Sx.1 | 1 — 07 2 | 6· 6 32 17 | 1 3 04 32 | 1·2 7 b6 | 5 — — — ‖ 0 0"01 13 ‖ 5· 3 4·3 32 |
T.Sx.2 | 6 — 04 5 | 5· 5 76 54 | 6 6 02 17 | 5·4 3 2 | 1 — — — ‖ 0 0 05 51 ‖ 3· 1 2·1 11 |

F F/A Bb C7 Bb9 F/A Bb F/A C7/Bb

A.Sx.1 | 5 1·07 13 | 5· 1 6·5 53 | 2 — 05 67 | 1· 1 76 54 | 5 1 01 54 | 3· 4 32 17 |
A.Sx.2 | 3 5·05 67 | 1· 3 4·3 31 | 7 — 02 45 | 6· 6 54 32 | 3 3 06 32 | 1· 1 76 54 |
T.Sx.1 | 1 3·03 4#5 | 6· 5 2·1 16 | 5 — 07 23 | 4· 4 32 17 | 1 5 04 11 | 6· 6 54 32 |
T.Sx.2 | 5 1·01 23 | 3· 1 1·6 64 | 4 — 04 71 | 2· 2 76 54 | 6 1 02 66 | 5· 5 32 17 |

F F Dm Bb9 F/A C/E Dm Bb9 F/A C7 F Bb9/D

A.Sx.1 | 1 — 05 67 ‖ 1· 1 76 54 | 5 3 05 27 | 1· 1 76 54 | 5 — 05 67 | 1· 1 76 54 |
A.Sx.2 | 3 — 03 45 ‖ 6· 6 54 32 | 3 1 02 54 | 3· 3 54 32 | 3 — 02 44 | 3· 3 54 32 |
T.Sx.1 | 5 — 01 23 ‖ #4· 4 32 11 | 1 5 07 42 | 6· 6 32 11 | 1 — 07 22 | 6· 6 32 17 |
T.Sx.2 | 6 — 06 71 ‖ 3· 3 11 66 | 5 3 04 75 | #4· 4 11 66 | 6 — 04 65 | 5· 5 76 54 |

 a tempo
F/C F/A Bb F/C C7/Bb F N.C. F/C Csus C7 Bb/F Bb6/F F

A.Sx.1 | 5 1 01 54 | 3· 4 32 17 | 1 — — 0 | 0 0 05 12 | 3· 4 32 17 ‖ 1 — — | 1 — 0 0 ‖
A.Sx.2 | 3 5 06 32 | 1· 1 76 54 | 3 — — 0 | 0 0 03 67 | 1· 1 76 54 ‖ 3 — — | 3 — 0 0 ‖
T.Sx.1 | 1 3 04 11 | 6· 6 54 32 | 5 — — 0 | 0 0 01 3#5 | 6· 6 54 32 ‖ 6 — — | 6 — 0 0 ‖
T.Sx.2 | 6 6 02 54 | 5· 5 22 17 | 6 — — 0 | 0 0 06 12 | 5· 5 21 7b6 ‖ 5 — — | 5 — 0 0 ‖

 Rit... Fine

Moon River

E♭
Bossanova ♩=152

演唱 / Audrey Hepburn　　詞 / Johnny Mercer　　曲 / Henry Mancini

前奏

Chords (intro): E♭　Cm　Fm　B♭7　B♭+

A E♭　Cm

Row chords:
A♭　E♭　A♭　E♭　Dm7-5　G7

B Cm　E♭7　A♭　D♭9　Cm　Cm7　Am7-5　D7

Gm　C7　Fm　B♭7　**C** E♭　Cm　A♭　E♭

A♭　E♭　Dm7-5　G7　**D** Cm　Cm7

(Three-part arrangement: A.Sx.1, A.Sx.2, T.Sx. — numbered musical notation)

48

河邊春夢

Eb
Bossanova ♩=152

演唱 / 鳳飛飛　詞 / 周添旺　曲 / 黎明

前奏

A

B

補破網

演唱 / 江蕙　詞 / 李臨秋　曲 / 王雲峰



前奏

A　B

	B♭sus	B♭7	E♭	E♭maj7	E♭7	Cm
A.Sx. 1	5̇ — — —	5̇ — — 0	5 — 5̲6̲ 5̲6̲	1̇ — 2̇ 3̇	5̇ — — 5̲4̲	3̇ — — —
A.Sx. 2	3̇ — — —	2̇ — — 0	3 — 3̲3̲ 3	5 — 7 1̇	3̇ — — 3̲2̲	1̇ — — —
T.Sx.	1̇ — — —	7 — — 0	1 — 1̲1̲ 1	3 — 5 7	1̇ — — 1̲♭7̲	6 — — —

	Fm	B♭7	✛ E♭		
A.Sx. 1	2̇ — 3̇ 4̇	5̇ — 5̲4̲ 3̲2̲ ‖	1̇ — — —	1̇ — — 0 ‖	
A.Sx. 2	6 — #1̇ 2̇	2̇ — 2̲2̲ 7̲6̲ ‖	5 — — —	5 — — — ‖	
T.Sx.	4 — ♭7 ♭7	7 — 7̲7̲ 5̲4̲ ‖	3 — — —	3 — — 0 ‖	

‖: E♭ ... Cm
3̲2̲ 3̲5̲ 1̲2̲ 3̲1̲ | 1̲ 6̲ 5̲5̲ 3̲1̲6̲ |

間奏

D.C.

Fm	B♭7	A♭	Cm	Fm B♭7	E♭
2̲1̲ 6̲2̲ 1̲6̲ 1̲4̲	3̲1̲ 6̲5̲ 5 —	6· 1̇· 6	6· 5̲5̲ 3̲ 1̇	2̇ 3̇ 1̲6̲ 5̲1̲	1̇ 0̲1̲ 0̲1̲ 1̲0̲ :‖

	✛ A♭	A♭m	B♭7	E♭
A.Sx. 1	‖ 1̇ — — —	1̇ — — 0		
A.Sx. 2	‖ 5 — — —	5 — — 0	5̲7̲ 2̲5̲ 4̲5̲ 7̲2̲	4̲5̲ 6̲1̲ 0 0 ‖
T.Sx.	‖ 3 — — —	3 — — 0	**尾奏**	**Fine**

53

友情

A♭
Slow Swing ♩=72

演唱 / 林文隆　詞曲 / 林文隆

前奏

A

B

間奏

Eb7　　Cb　Db　　Ab　　　　Ab

A.Sx. 1　PLAY　2.

| 0　0　0 " 3 6 : | 1 — — " 0 ||　Ab　　　　　Fm　　　　Bbm　Eb7

A.Sx. 2

| 5 6 1 b3 3　2 1 6 | 1 · 1 1 " 1 4 : | 5 — — " 3 6 || 5 — — 5 6 | 1 · 2 3 5 1 3 | 2 — — 3 2 1 |

T.Sx.

| 0　0　0 " 5 2 : | 3 — — " 0 |

間奏

Db　　　　　　Ab　　　　　Eb7　　　　Ab

| 6 — — 2 1 6 | 5 — — 3 | 5 · 6 2　6 5 |

A.Sx. 1　PLAY

| 0　0　0 " 5

A.Sx. 2

| 1 — — " 3

T.Sx.

| 0　0　0 " 1 ||

𝄋

Ab

A.Sx. 1 || 1 — — " 0 |　Db　　Dbm　　Ab

A.Sx. 2 || 5 — — " 0 | 4 — b6 — | 1 — — ⌢ ||

T.Sx. || 3 — — " 0 |

尾奏　　　　　　　　　　　Fine

55

關達娜美拉

演唱 / 鄧麗君　詞 / 莊奴　曲 / Joseíto Fernández

F
Allegretto ♩=120

This is page 56 of sheet music containing the song 關達娜美拉 arranged for A.Sx.1, A.Sx.2, and T.Sx. with numbered musical notation.

為你打拼

演唱／葉啟田　詞曲／陳百潭

Eb
Soul ♩=130



E♭

| A.Sx.1 | 1̇ — — — 1̇ — — 0 | Cm Fm B♭7 E♭ Cm E♭ |
| A.Sx.2 | 5 — — — 5 — — 0 | 6· 1̲ 2̇1̲ 2̇1̲6 \| 5 — — — \|3· 5̲ 65̲ 65̲32 \| 3 — — 61̲36̲ \| |
| T.Sx. | 3 — — — 3 — — 0 | 間奏 |

1.

E♭ B♭7 E♭
| 5 5̲3̲ 2̲3̲2̲ 1̲6̲ | 1 — — — |

2. E♭

A.Sx.1	1̇ — — — 1̇ — — 0
A.Sx.2	5 — — — 5 — — 0
T.Sx.	3 — — — 3 — — 0

⊕ E♭

A.Sx.1	1̇ — — — 1̇ — — 0
A.Sx.2	5 — — — 5 — — 0
T.Sx.	3 — — — 3 — — 0

𝄋

Cm Fm B♭7 E♭ Cm E♭ E♭ B♭7 E♭
‖6· 1̲ 2̇1̲ 2̇1̲6 \| 5 — — 5̲6̲1̲2̲ \|3· 5̲ 65̲ 65̲32 \| 3 — — 61̲36̲ \| 5 5̲3̲ 2̲3̲2̲ 1̲6̲ \| 1 — — ⌢ ‖

尾奏 Rit... Fine

59

昴

Slow Soul ♩=86

B♭

演唱 / 谷村新司　詞曲 / 谷村新司

前奏

A

B

C

60

你是我的兄弟

B♭
Slow Soul ♩=82

演唱 / 高向鵬、傅振輝　詞曲 / 張錦華

前奏

A

(2X 唱) 啊——

B

炮仔聲

E♭
Slow Soul ♩=76

演唱 / 江蕙　詞 / 黃士祐　曲 / 森佑士

前奏

A.Sx. 1 Solo

A

B

C

D

H E♭ F m7 Gm | A♭ A♭/B♭ E♭ | Dm7-5 G7 | Cm7 Cm7/B♭ Am7-5

A.Sx.1 1· 5 6 5 6 | 5 3 3 — 6 6 | 6· 5 6 5 3 | 3 2 3 — 3 4 | 3· 4 3 4 3 2 | 2 1 1 — 2 3

A.Sx.2 5· 3 4 3 4 | 3 7 7 — 4 4 | 4· 3 4 3 1 | 1 7 1 — 1 2 | 1· 2 7 ♯5 1 7 | 7 6 6 — 7 1

T.Sx. 3· 1 2 1 2 | 7 5 5 — 1 1 | 1· 1 1 1 6 | 6♭6 5 — ♭6 7 | 6· 7 ♯5 3 5 5 | ♯5 3 3 — ♭5 6

Fm7 B♭7 | E♭ | **I** Dm7-5 G7 G7/B Cm7 Cm7/B♭ Am7-5 | Fm7 B♭7 | E♭

A.Sx.1 2· 1 5 6 2 1 6 | 1 — — 3 4 | 3· 4 3 4· 3 2 | 1 — — 2 3· | 2· 1 5 6 1 2 | 2/4 1 —

A.Sx.2 6· 6 2 4 4 | 3 — — 0 | 7· 6 ♯5 7 | 6 — — 6 | 6· 6 2 4 6 ♭6 | 2/4 5 —

T.Sx. 4· 4 7 2 2 | 5 — — 0 | 5· 2 3 ♯5 | 3 — — 3 | 4· 4 7 2 4 4 | 2/4 3 —

Cm Dm G♭dim Gm7 A♭ | E♭/B♭ | A♭m/B♭ E♭

4/4 1 7· ♯4 6 5 ♭4 2 | 1 2 1 7 1 3 2 3 4 ♭6 | 5 — — ⌢ ‖

尾奏 Rit... Fine

跟我說愛我

演唱 / 蔡琴　詞 / John Newton　曲 / 梁弘志

Slow Soul ♩=72

(樂譜內容為薩克斯風三重奏：A.Sx. 1、A.Sx. 2、T.Sx.)

前奏

A

1.

2.

B

間奏

尾奏

Rit...

Fine

W/Repeat

67

快樂的出帆

演唱／蔡幸娟　詞／吉川靜夫　曲／豊田一雄

E♭
Trot ♩=120

前奏

A　A.Sx. 1　A.Sx. 2　T.Sx.

瀟灑走一回

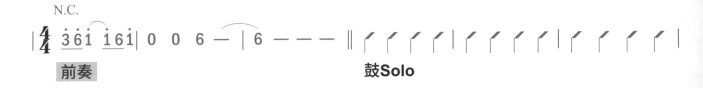

演唱 / 葉蒨文　詞 / 陳樂融、王蕙玲　曲 / 陳大力、陳秀男

Cm
Soul ♩=120
3

（樂譜內容）

深情海岸

Eb
Mod Trot ♩=113

演唱 / 詹雅雯　詞曲 / 詹雅雯

大阪小雨

E♭
Slow Rock ♩=72

演唱 / 談詩玲 feat. 楊哲　　詞曲 / 石國人

（樂譜：numbered musical notation with chord symbols E♭ Gm Cm A♭ B♭ Cm Fm B♭7 E♭ Gm Cm Adim7 等）

前奏

A.Sx. 1
T.Sx.

A.Sx.
T.Sx.

B

A.Sx.
T.Sx.

A.Sx.
T.Sx.

間奏

尾奏　　　　　　　　　　　　Rit...　　　　　　　Fine

74

Mojito

Cm
Cha Cha ♩=116

演唱/周杰倫　詞/黃俊郎　曲/周杰倫

		Fm	G7	Cm		Fm	B♭7	E♭		Dm7-5	Gm7

4/4　| 0 3 6 1̇ ‖ 3̇ 3̇ 3̇ 2̇ 2̇ 1̇ 7 1̇ | 0 0 0 6 1 3̇ | 6̇ 6̇ 6̇ 5̇ 5̇ 5̇ 4̇ 3̇ | 0 0 0 3̇ 3̇ 3̇ | 3̇ 2̇ 4̇ 4̇ 3̇ 3̇ 2̇ |

前奏

A.Sx.1 / A.Sx.2 / T.Sx. (Cm Cm7/B♭ A♭ E♭ Gsus G7 [A]Fm G7 Cm Fm G7)

A.Sx.2 | 2̇ 1̇ 3̇ 3̇ 6 7 1̇ | 1̇ 3̇ 2̇ 1̇ 1̇ 7 6 7̇ 6 |

A.Sx.1:　| 0 0 0 3̇ 6 1̇ ‖ 3̇ 2̇ 1̇ 2̇ 1̇ 7 6 7 | 1̇ 6 0 0 3̇ 6 1̇ | 3̇ 2̇ 1̇ 2̇ 1̇ 7 6 7 |
A.Sx.2:　| 6 — #5̇ 0 0 | 6 — #5 — | 6̇ 3̇ 0 0 0 | 6 — #5 — |
T.Sx.:　| 0 0 0 0 ‖ 4 — 3 — | 3̇ 1̇ 0 0 0 | 4 — 3 — |

(Cm C7 Fm B♭7 E♭ A♭maj7 Dm7-5 G7 [B]Fm G7)

A.Sx.1 | 1̇ 0 0 6 #1̇ 3̇ | 5̇·4̇ 4̇ 0 5 7 2̇ | 4̇·3̇ 3̇ 0 3̇ 6 1̇ | 3̇ 2̇ 2̇ 3̇ 2̇ 1̇ 7 6 | 7 — 0 3̇ 6 1̇ ‖ 3̇ 2̇ 1̇ 2̇ 1̇ 7 6 7 |
A.Sx.2 | 6 0 0 3̇ 6 #1̇ | 3̇·2̇ 2̇ 0 2 5 7 | 2̇·1̇ 1̇ 0 1 4 6 | 7 — 6 — | #5 — 0 0 | 6 — #5 — |
T.Sx. | 3 0 0 #1̇ 3̇ 6 | 7·6 6 0 7 2 5 | ♭6̇·5̇ 5̇ 0 6 1 4 | 2 — 4 — | 3 — 0 0 ‖ 4 — 3 — |

(Cm Fm G7 Cm C7 Fm B♭7 E♭ A♭maj7 Dm7-5 G7)

A.Sx.1 | 1̇ 6 0 0 3̇ 6 1̇ | 3̇ 2̇ 1̇ 2̇ 1̇ 7 6 7 | 1̇ 0 0 6 #1̇ 3̇ | 5̇·4̇ 4̇ 0 5 7 2̇ | 4̇·3̇ 3̇ 0 3̇ 6 1̇ | 3̇ 2̇ 2̇ 3̇ 2̇ 1̇ 7 1̇ |
A.Sx.2 | 6̇ 3̇ 0 0 0 | 6 — #5 — | 6 0 0 3̇ 6 #1̇ | 3̇·2̇ 2̇ 0 2 5 7 | 2̇·1̇ 1̇ 0 1 4 6 | 7 — #5 — |
T.Sx. | 3̇ 1̇ 0 0 0 | 4 — 3 — | 3 0 0 #1̇ 3̇ 6 | 7·6 6 0 7 2 5 | ♭6̇·5̇ 5̇ 0 6 1 4 | 2 — 3 — |

(Cm [C]G7 Cm G7 Cm C7 Fm B♭7)

A.Sx.1 | 6 — 0 1̇ 1̇ 1̇ | 7 7 0 7 2̇ 2̇ 1̇ 7 | 1̇ 6 0 0 1̇ 1̇ 1̇ | 7 7 0 7 2̇ 2̇ 1̇ 4̇ | 3̇ — 0 6 #1̇ 3̇ | 5̇·4̇ 4̇ 0 6 5 4 |
A.Sx.2 | 3̇ — 0 6 6 6 | #5̇ 5̇ 0 5 7 5 | 6̇ 3̇ 0 0 6 6 | #5̇ 5̇ 0 5 7 6 7 | 1̇ — 0 3̇ 6 #1̇ | 3̇·2̇ 2̇ 0 4 3 2 |
T.Sx. | 1 — 0 3̇ 3̇ 3̇ | 3̇ 3̇ 0 3̇ #5 3̇ | 3̇ 1̇ 0 0 3̇ 3̇ 3̇ | 3̇ 3̇ 0 3̇ #5 #4̇ 5̇ | 6 — 0 #1̇ 3̇ 6 | 7·6 6 0 2̇ 1 7 |

Eb Abmaj7 Dm7-5 G7 Cm C7 Fm Bb7 Eb Abmaj7 Dm7-5 G7

A.Sx.1 | 4·3 3 0 3 6 3 | 3 2 4 3 2 1 7 1 | 6 — 0 6 #1 3 | 5·4 4 0 6 5 4 | 4·3 3 0 3 6 3 | 3 2 4 3 2 1 7 1

A.Sx.2 | 2·1 1 0 1 3 1 | 7 — #5 — | 3 — 0 3 6 #1 | 3·2 2 0 4 3 2 | 2·1 1 0 1 3 1 | 7 — #5 —

T.Sx. | b6·5 5 0 b6 1 6 | 4 — 3 — | 1 — 0 #1 3 6 | 7·6 6 0 2 1 7 | b6·5 5 0 b6 1 6 | 4 — 3 —

Cm C7 G PLAY Fm Bb7

A.Sx.1 | 6 — 0 0 ‖ G7 Cm G7 | 0 0 0 6 #1 3 | 5·4 4 0 6 5 4

A.Sx.2 | 3 — 0 0 ‖ 0 3 1 7 7·6 #5 | 6 — — — | 0 7 2 0 7 0 1 | 0 1 2 3 4 3 3 6 #1 | 3·2 2 0 4 3 2

T.Sx. | 1 — 0 0 ‖ 間奏 | 0 0 0 #1 3 6 | 7·6 6 0 2 1 7

Eb Abmaj7 Dm7-5 G7 Cm C7 Fm Bb7 Eb Abmaj7 Dm7-5 G7

A.Sx.1 | 4·3 3 0 3 6 3 | 3 2 4 3 2 1 7 1 | 6 — 0 6 #1 3 | 5·4 4 0 6 5 4 | 4·3 3 0 3 6 3 | 3 2 4 3 2 1 7 1

A.Sx.2 | 2·1 1 0 1 3 1 | 7 — #5 — | 3 — 0 3 6 #1 | 3·2 2 0 4 3 2 | 2·1 1 0 1 3 1 | 7 — #5 —

T.Sx. | b6·5 5 0 b6 1 6 | 4 — 3 — | 1 — 0 #1 3 6 | 7·6 6 0 2 1 7 | b6·5 5 0 b6 1 6 | 4 — 3 —

Cm

A.Sx.1 | 6 — " 0 0 ‖ Fm G7 Cm G7 Cm Cm

A.Sx.2 | 3 — " 0 3 2 1 ‖ 0 3 6 #5 5 0 7· | 1 6 4 3 0 #5 0 6 | 0 6 6 6 0 ‖
 Fine

T.Sx. | 1 — " 0 0 ‖ 尾奏

77

心情歌路

演唱 / 詹雅雯　詞曲 / 詹雅雯



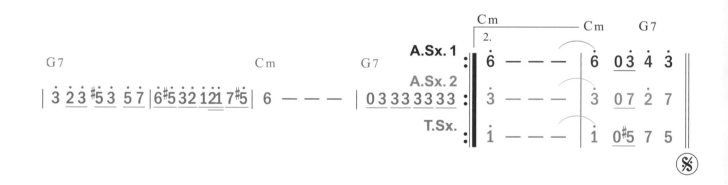
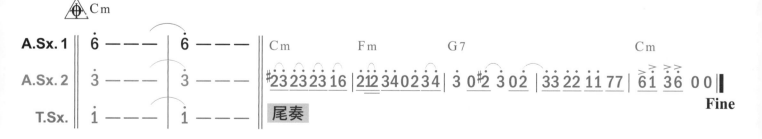

When The Saints Go Marching In

演唱 / Louis Armstrong 詞曲 / Traditional Folk

E♭
Swing ♩=140

鼓Solo
前奏

思慕的人

演唱 / 洪一峰　詞 / 葉俊麟　曲 / 洪一峰

B♭
Rumba ♩=96

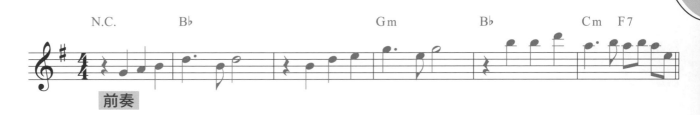

前奏

河邊春夢

演唱 / 鳳飛飛　詞 / 周添旺　曲 / 黎明

伴奏音檔

E♭
Slow Waltz ♩=80

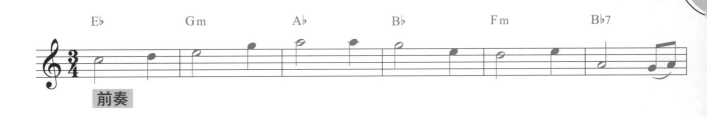

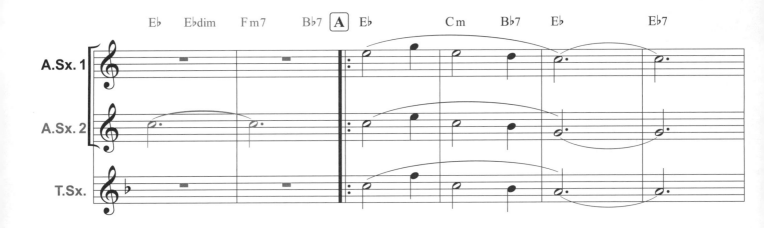

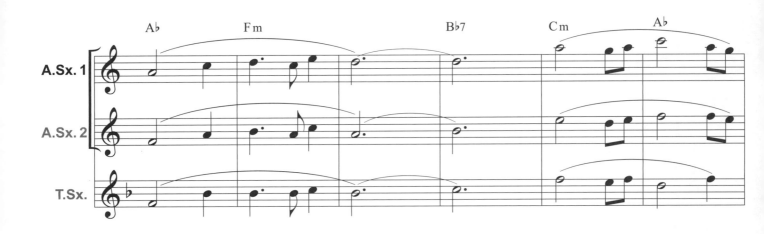

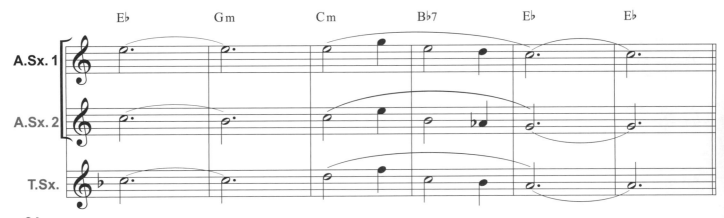

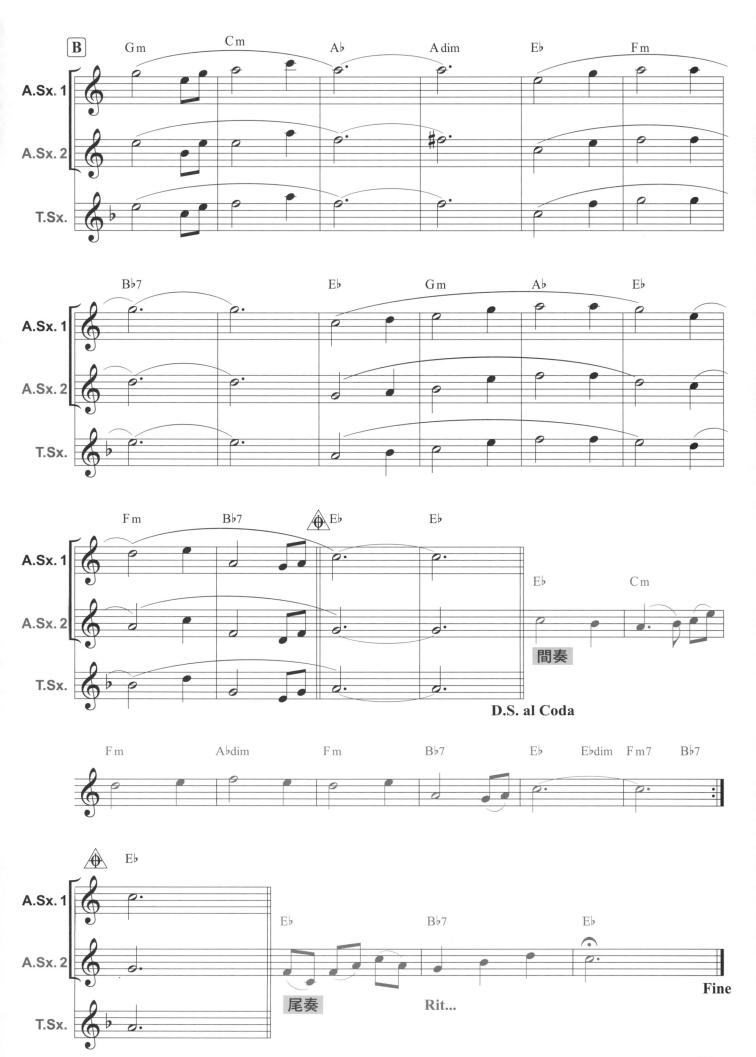

補破網

演唱 / 江蕙　詞 / 李臨秋　曲 / 王雲峰

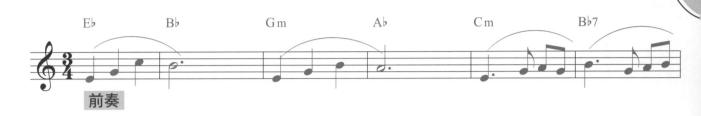

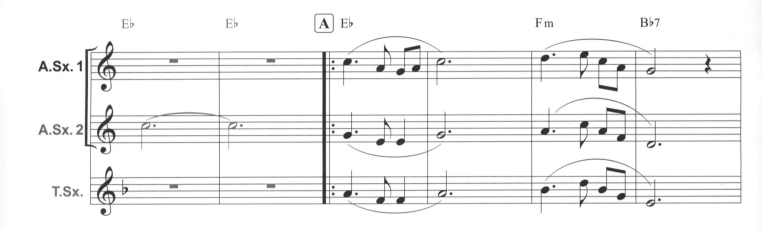

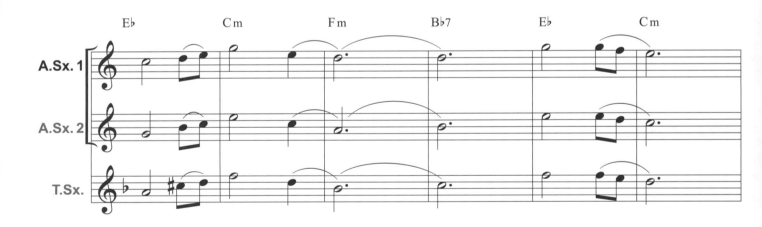

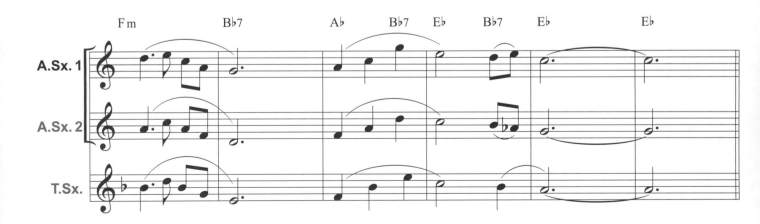

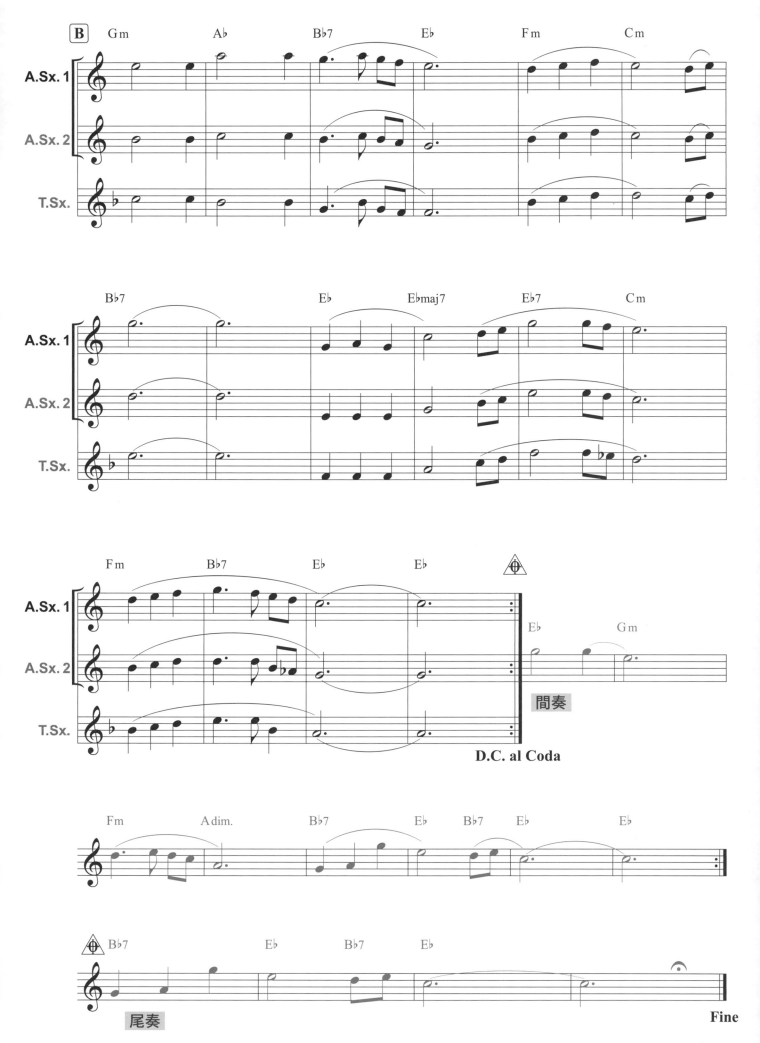

Amazing Grace

B♭-E♭-A♭
Slow Waltz ♩=70

基督教聖詩　詞 / John Newton　曲 / Traditional American Melody

伴奏音檔

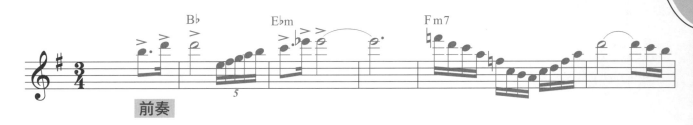

前奏

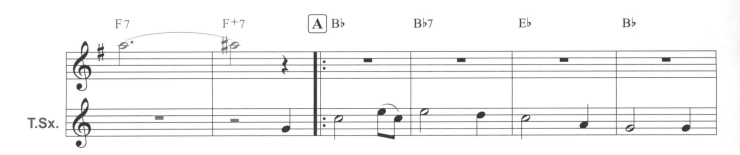

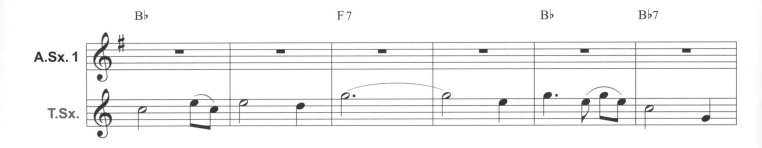

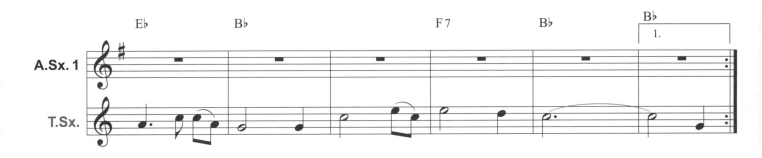

轉E♭調

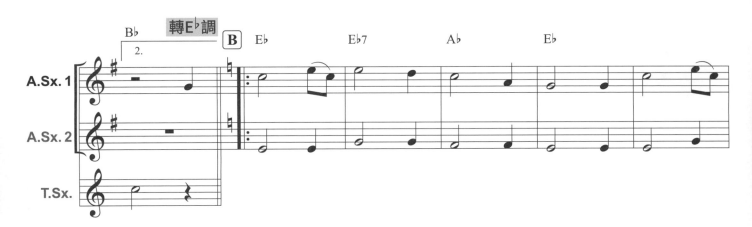

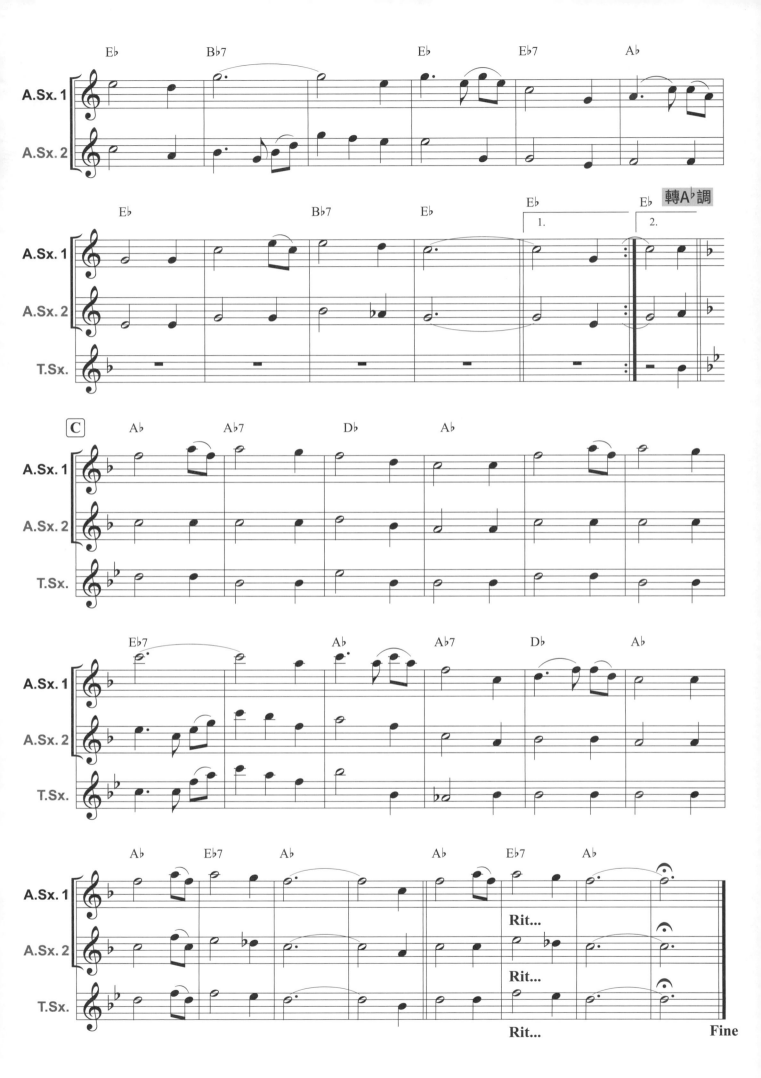

桃花開

Eᵇ
Trot ♩=100

伴奏音檔

傳統客家民謠

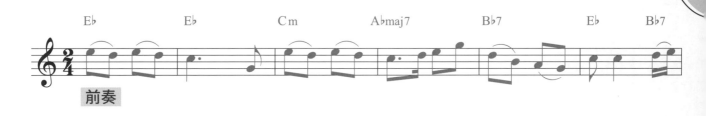

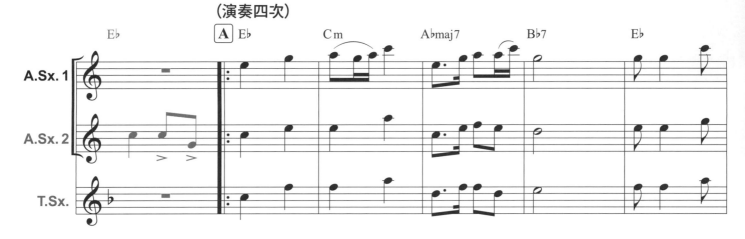

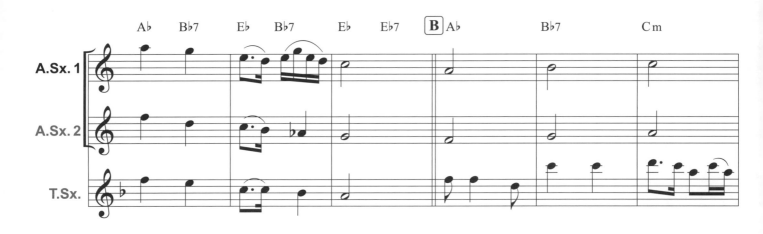

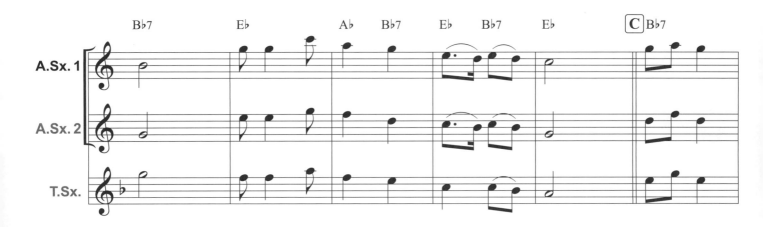

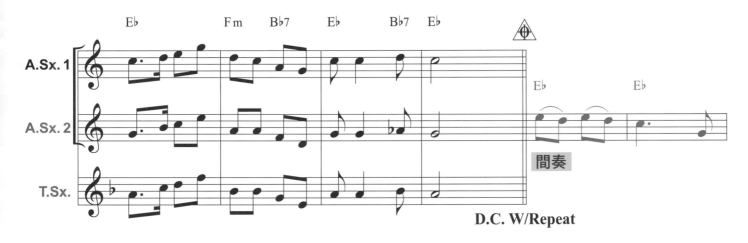

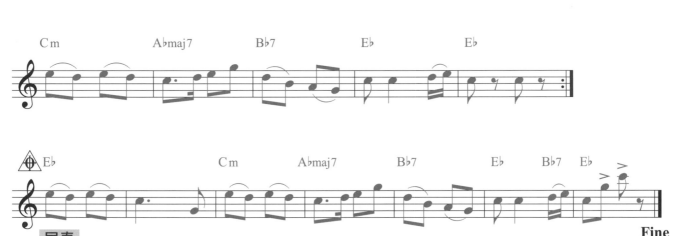

關仔嶺之戀

演唱 / 江蕙　詞 / 許正照　曲 / 吳晉淮

A♭
Trot ♩=96

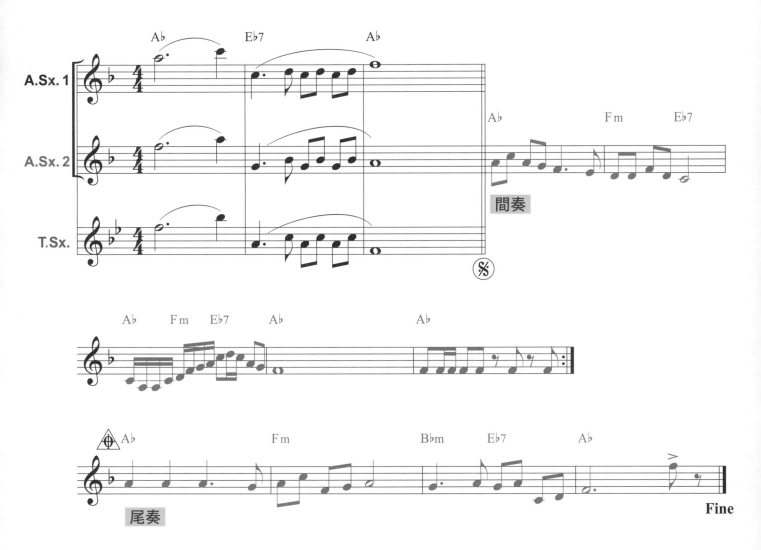

間奏

尾奏

Fine

B♭
Bossanova ♩=136

往事只能回味

演唱／尤雅　詞／林煌坤　曲／劉家昌

伴奏音檔

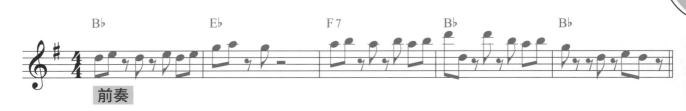

前奏

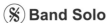

Band Solo

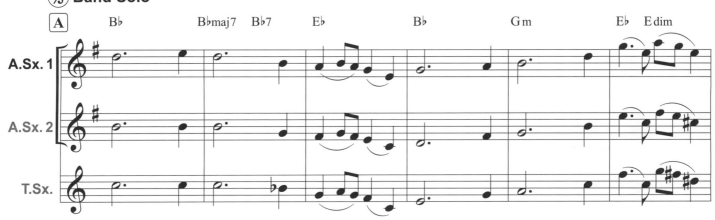

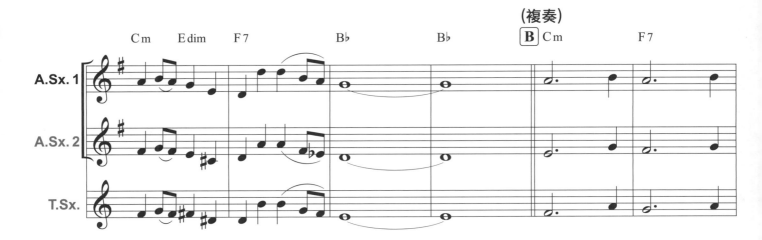

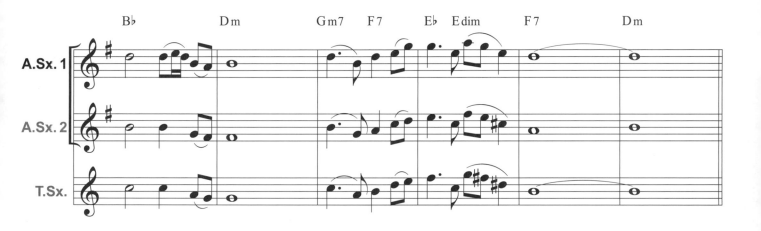

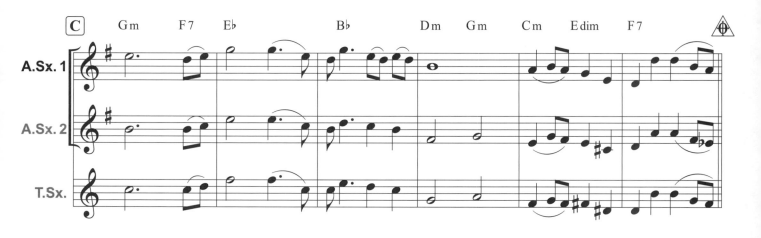

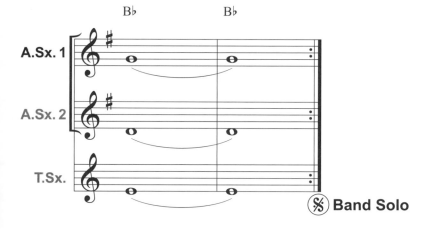

Band Solo

尾奏

Fine

Moon River

Bb
Slow Waltz ♩=76

演唱 / Audrey Hepburn　詞 / Johnny Mercer　曲 / Henry Mancini

伴奏音檔

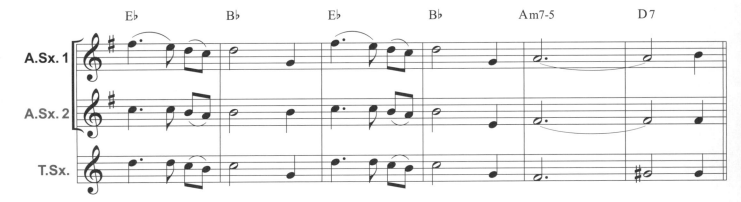

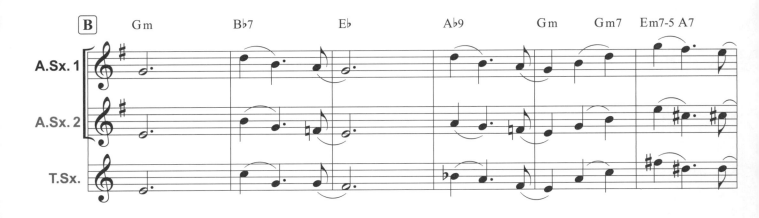

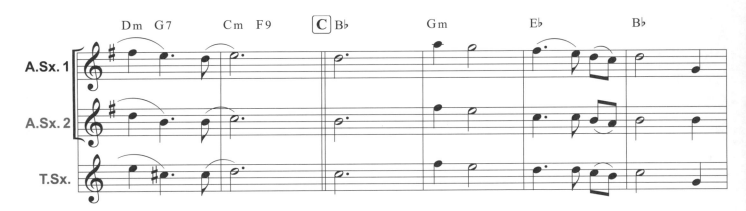

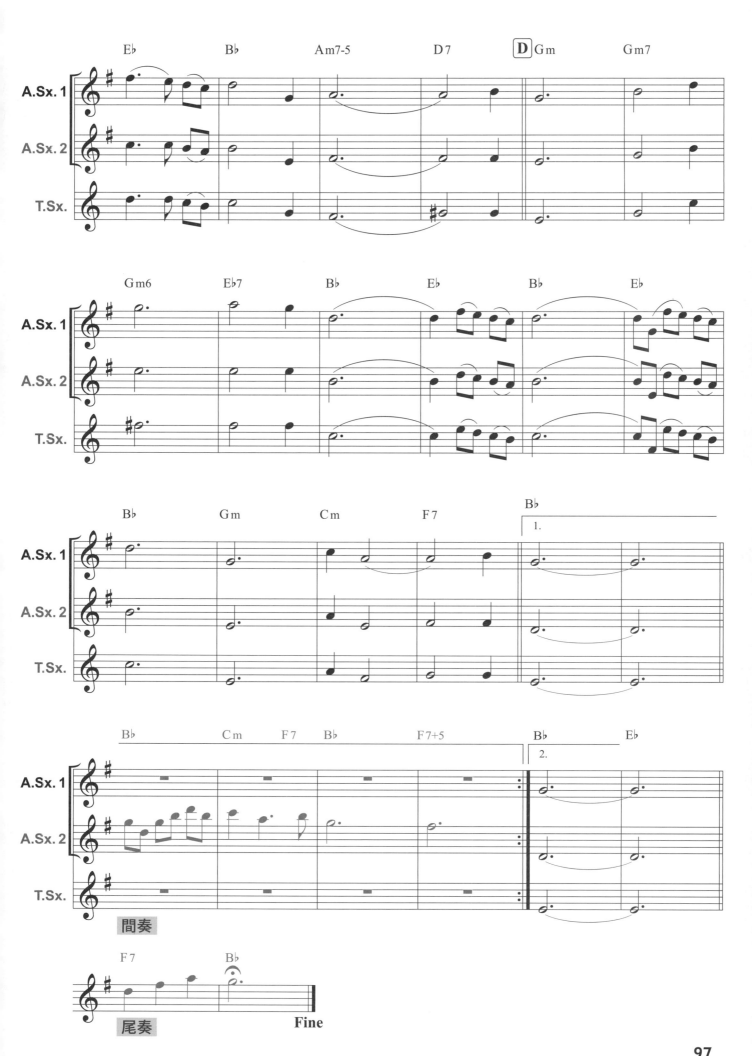

間奏

尾奏

Fine

祝你幸福

演唱/鳳飛飛　詞/林煌坤　曲/林家慶

B♭
Slow Soul ♩=80

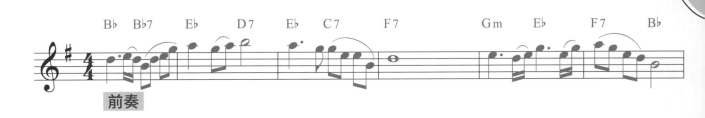

前奏

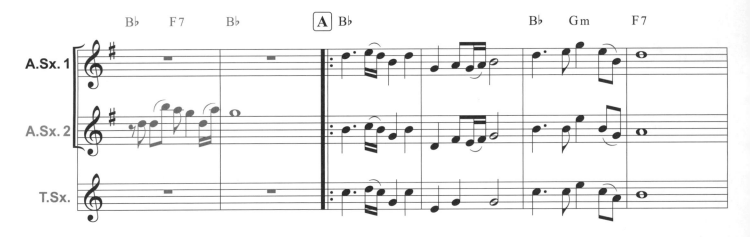

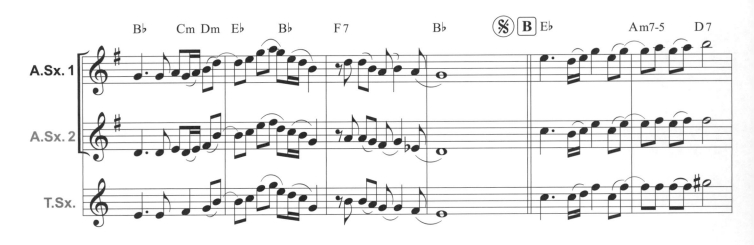

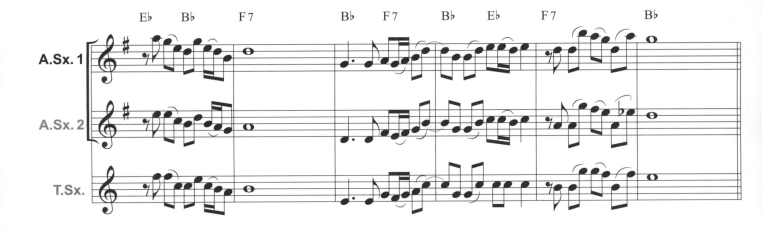

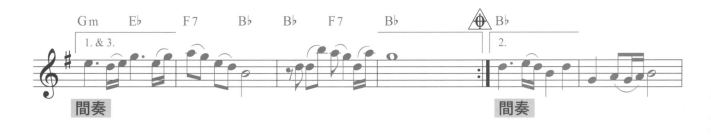

間奏

間奏

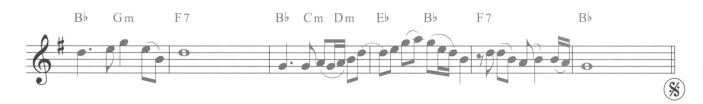

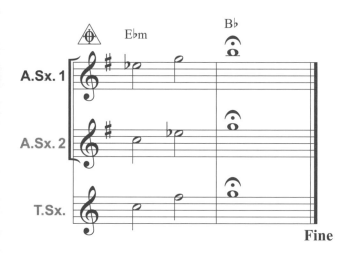

A.Sx. 1

A.Sx. 2

T.Sx.

Fine

Fm
Slow Soul ♩=76

祈禱

演唱 / 翁倩玉　詞曲 / 翁炳榮、三陽

伴奏音檔

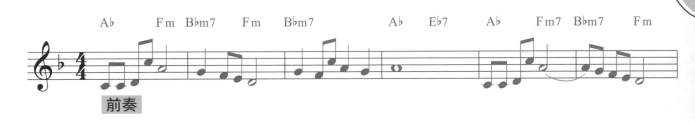

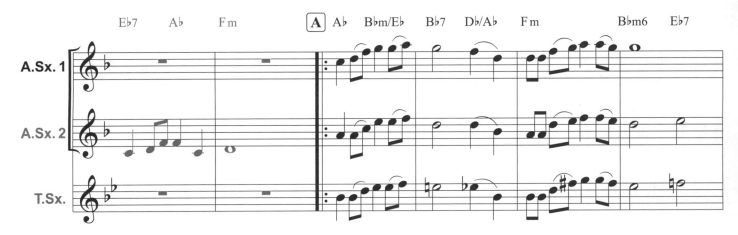

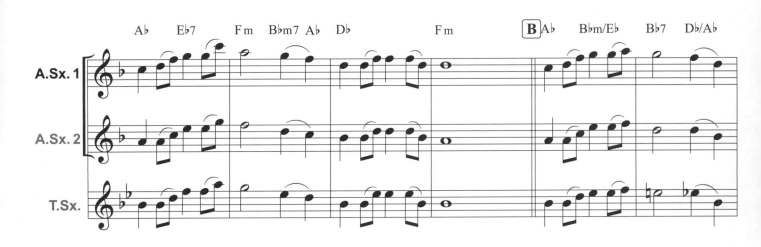

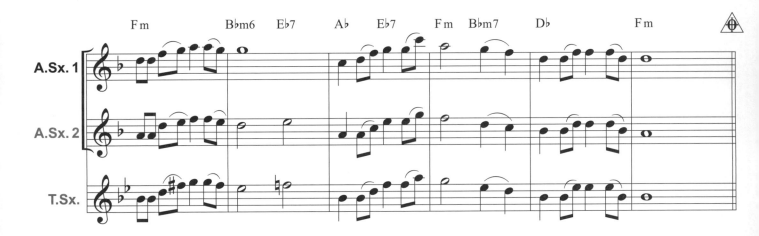

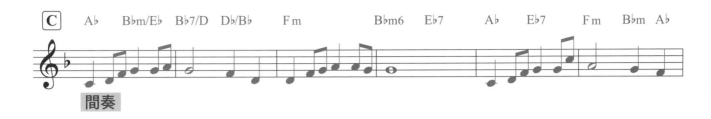

間奏

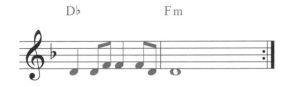

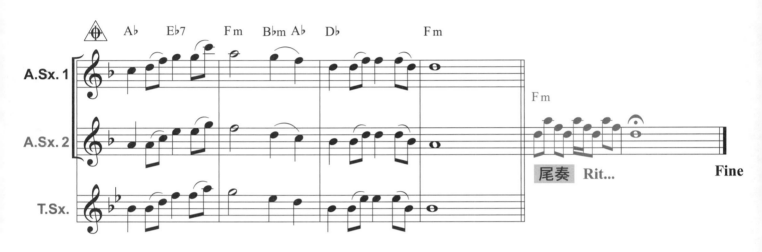

A.Sx. 1

A.Sx. 2

T.Sx.

尾奏 Rit... Fine

感恩的心

Bb
Slow Soul ♩=76

演唱 / 歐陽菲菲　詞 / 陳樂融　曲 / 陳志遠

伴奏音檔

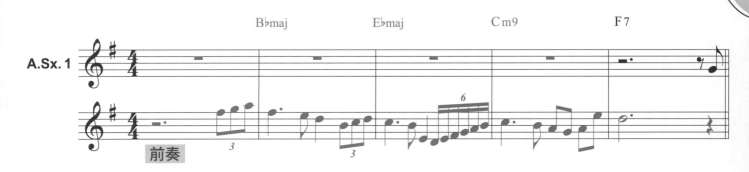

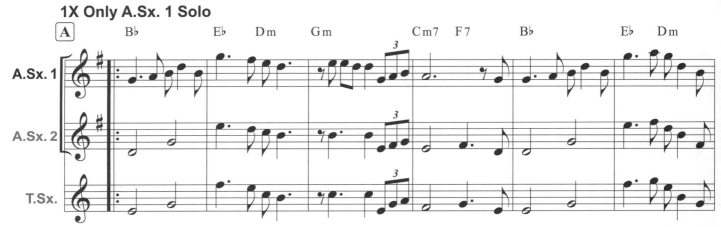

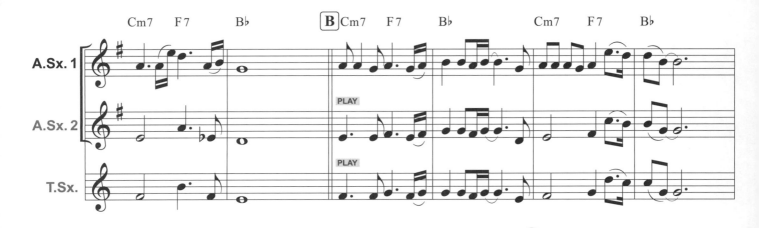

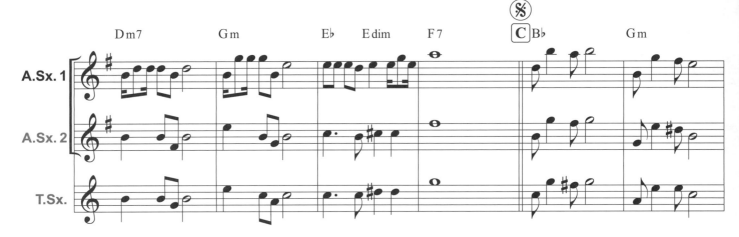

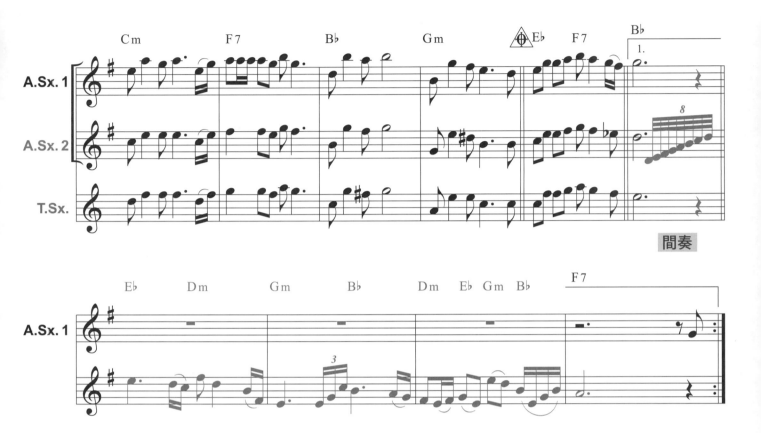

間奏

尾奏 Rit...

Fine

望春風

演唱 / 純純（劉清香）　詞 / 李臨秋　曲 / 鄧雨賢

E♭
Slow Soul ♩=80

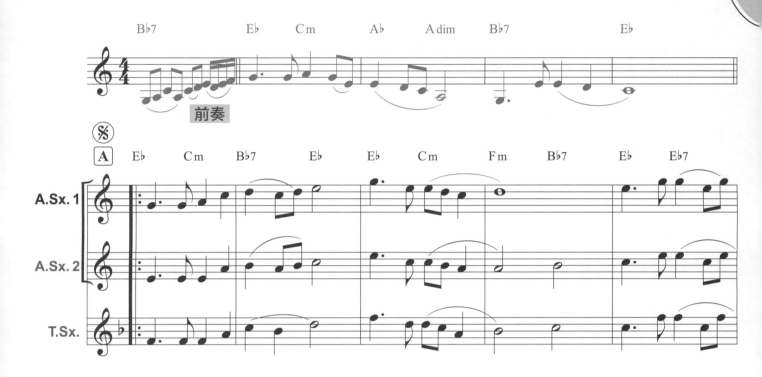

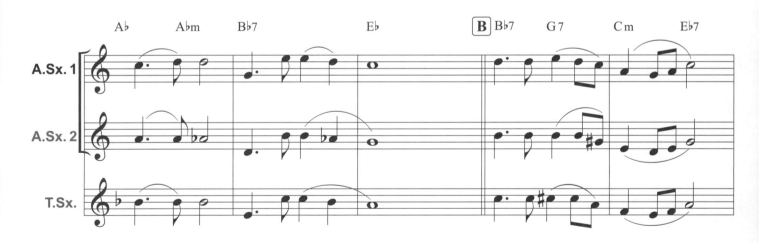

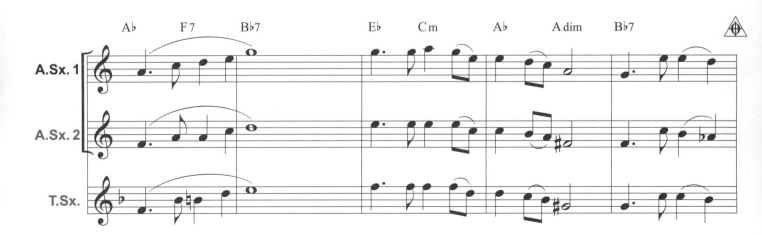

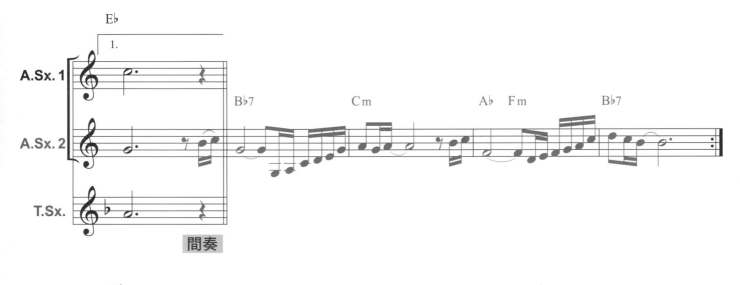

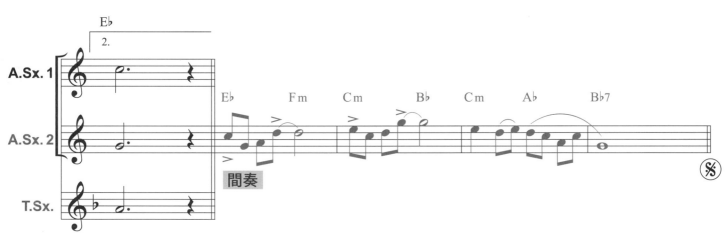

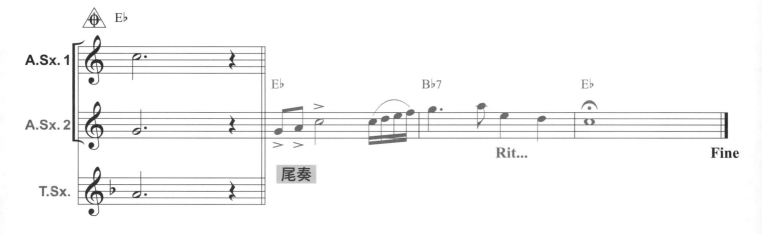

思慕的人

演唱 / 洪一峰　詞 / 葉俊麟　曲 / 洪一峰

Bb
Slow Soul ♩=80

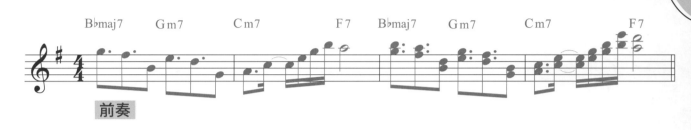

前奏

A.Sx. 1

A.Sx. 2

T.Sx.

D.C. al Coda

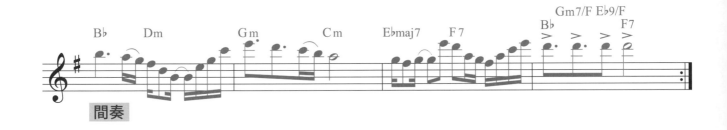

間奏

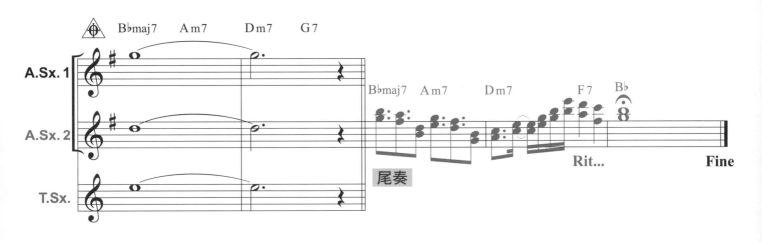

A.Sx. 1

A.Sx. 2

T.Sx.

尾奏

Rit...

Fine

隱形的翅膀

Slow Soul ♩=72

演唱 / 張韶涵　詞曲 / 王雅君

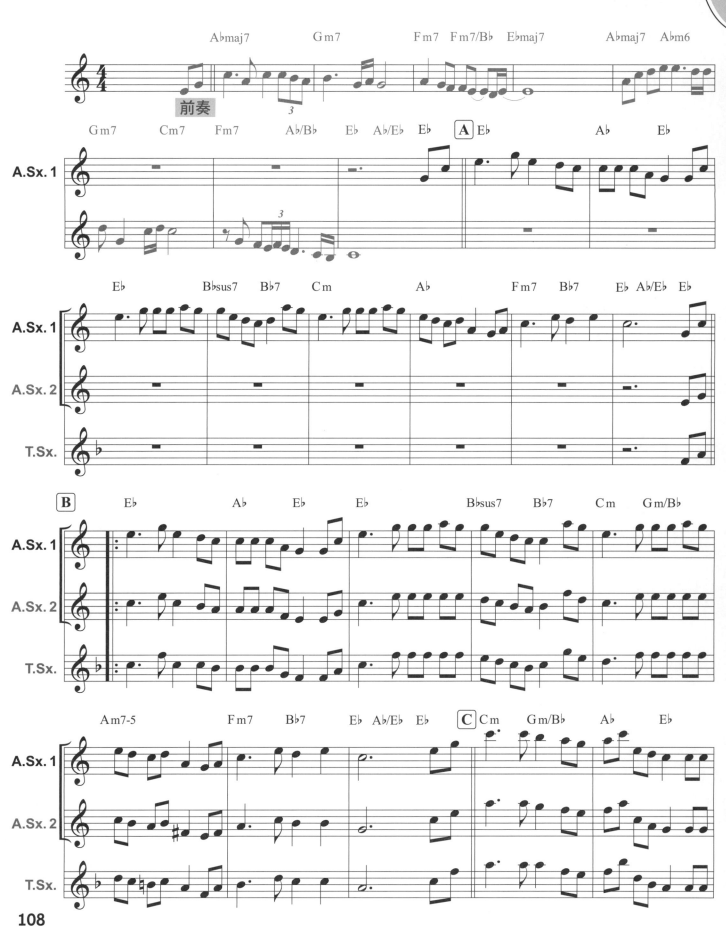

108

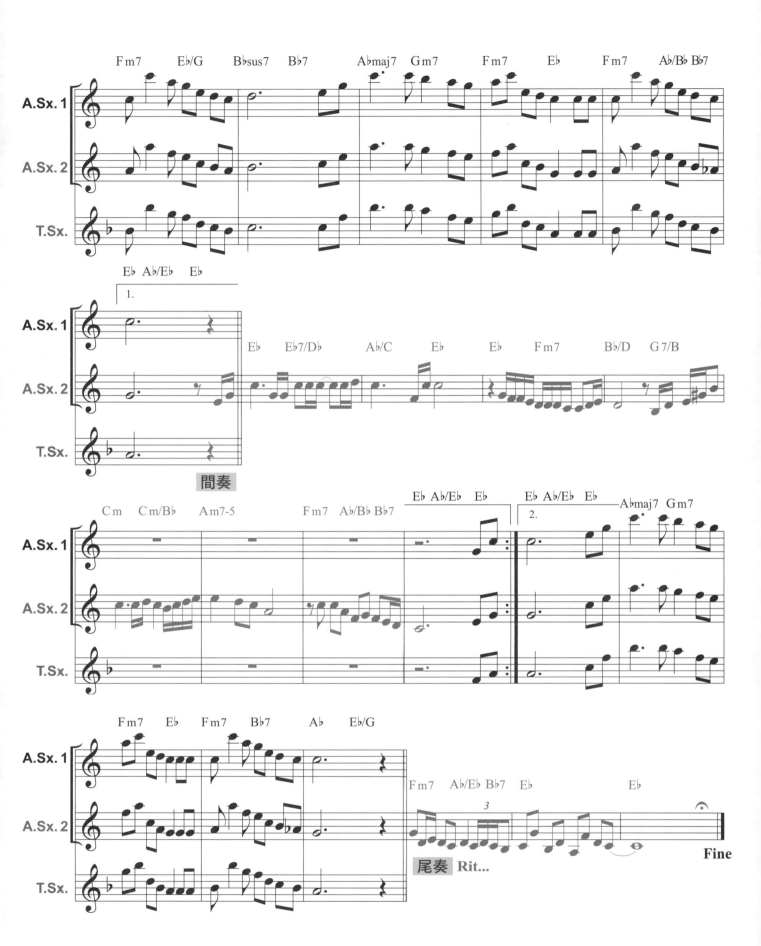

女人花

B♭
Slow Soul ♩=72

演唱 / 梅艷芳　詞 / 李安修　曲 / 陳耀川

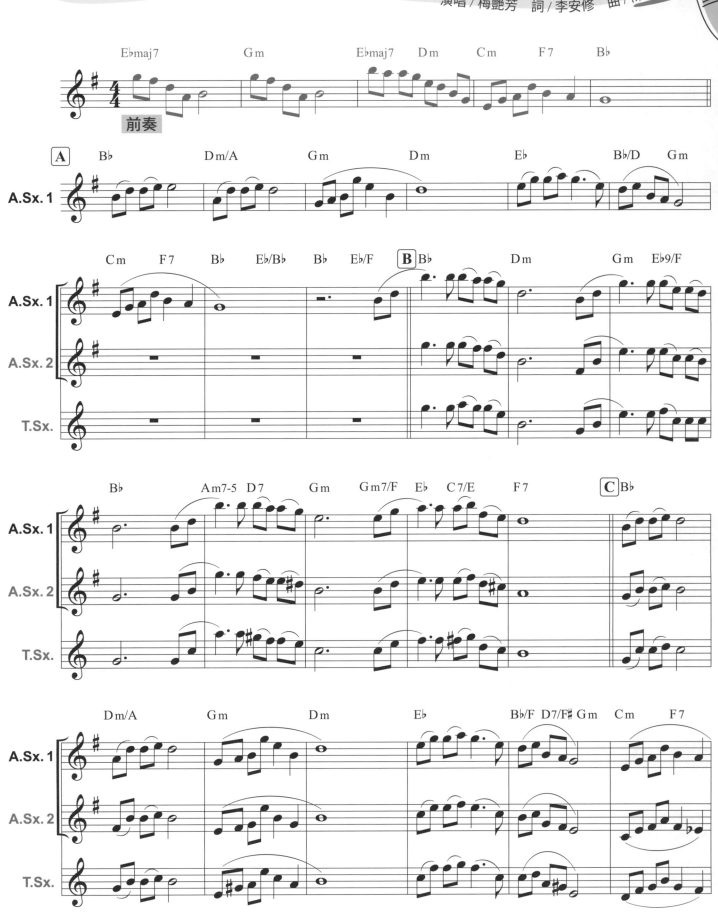

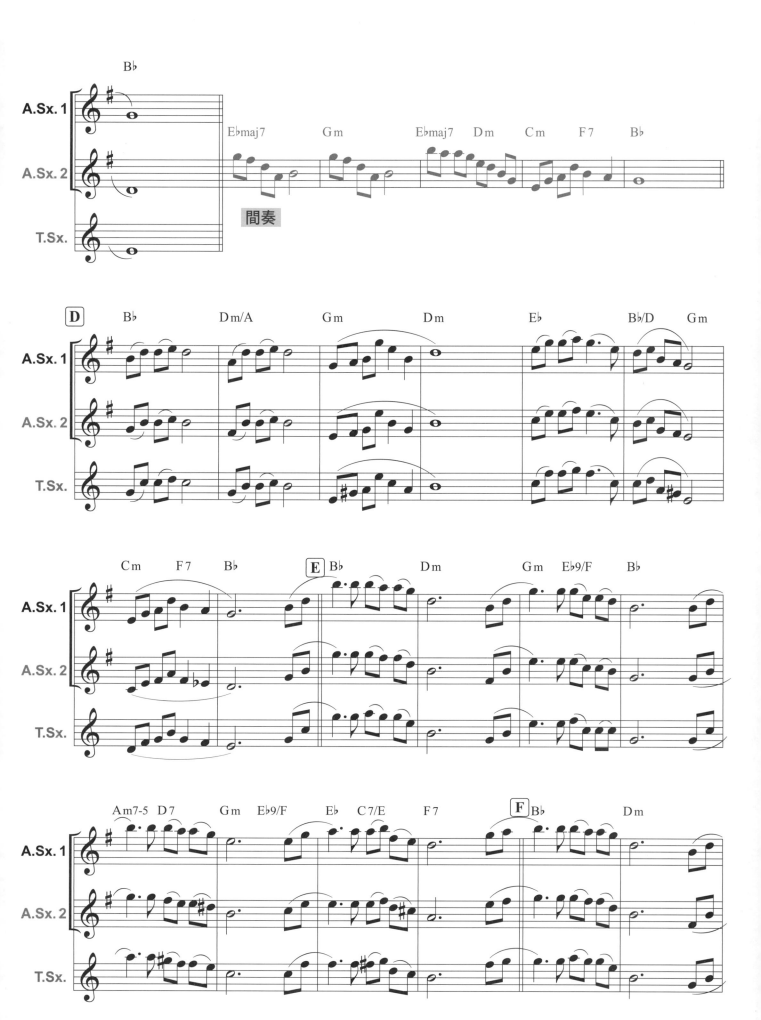

間奏

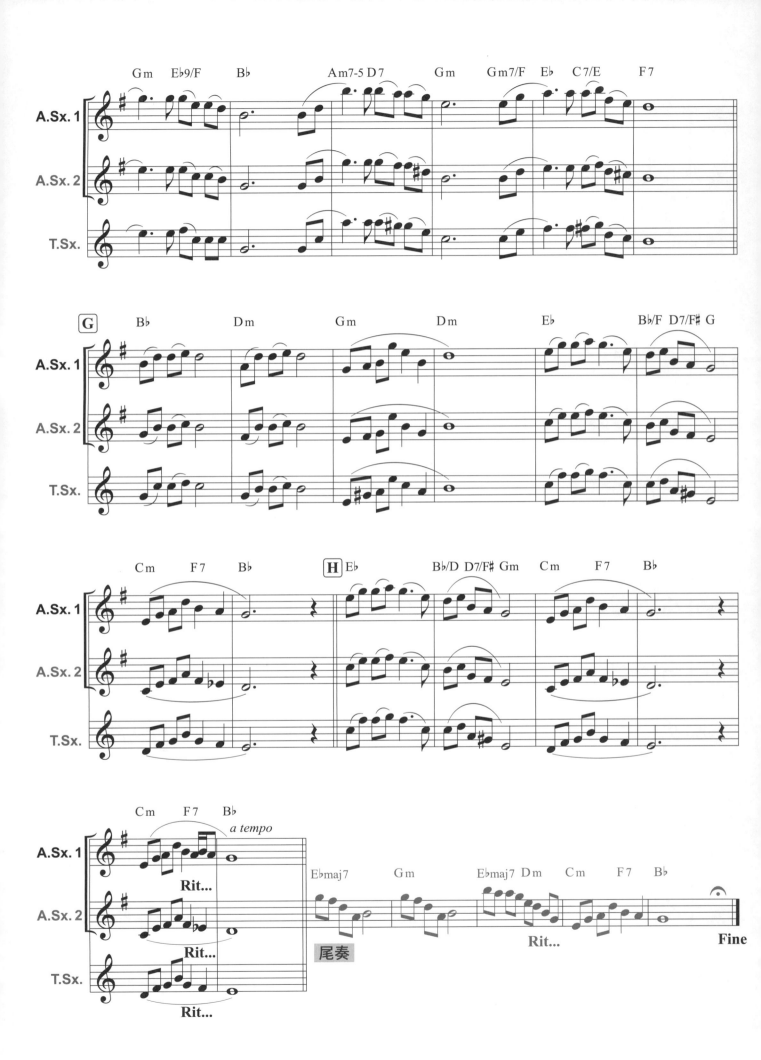

My Way

B♭
Slow Soul ♩=74

演唱 / Frank Sinatra　　詞曲 / Paul Anka、Claude Francois Junior、Jacques Revaux、Gilles Thibault

伴奏音檔

Fine

客家本色

詞 / 涂敏恆　曲 / 涂敏恆

E♭
Disco ♩=96

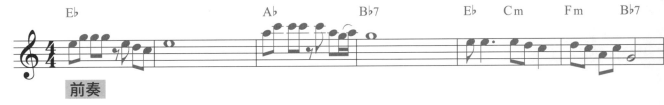

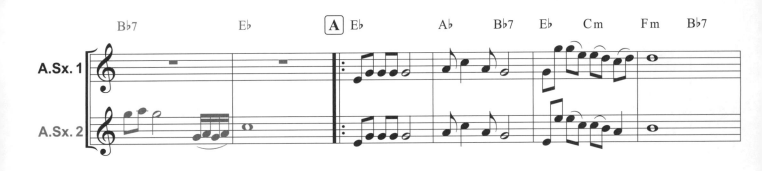

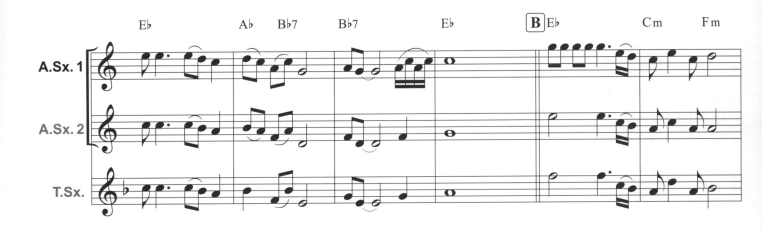

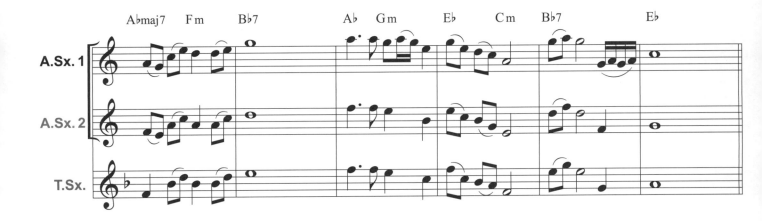

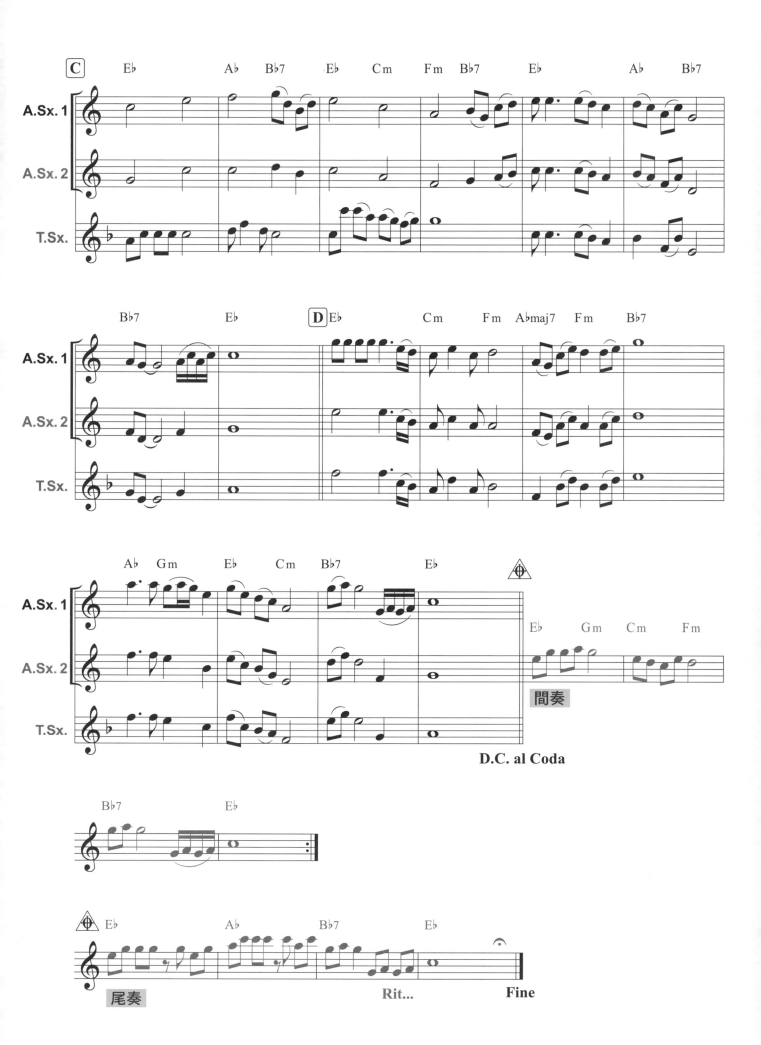

夜來香

演唱 / 李香蘭　詞曲 / 黎錦光

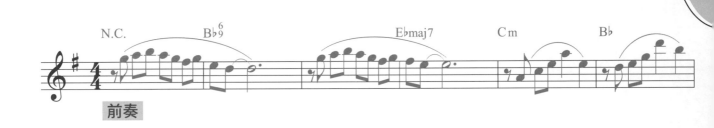

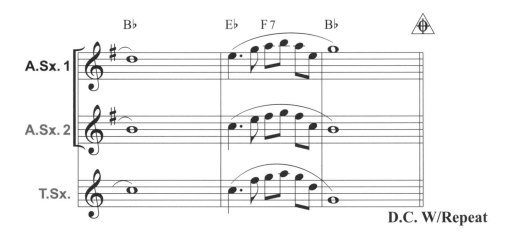

D.C. W/Repeat

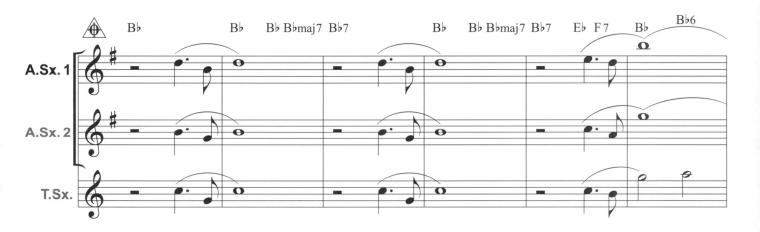

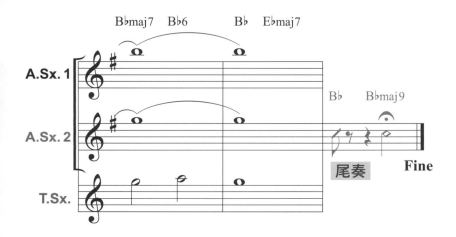

尾奏 **Fine**

你最珍貴

演唱 / 張學友、高慧君　詞 / 林明陽、十方　曲 / 凌偉文

B♭
Slow Soul ♩=94

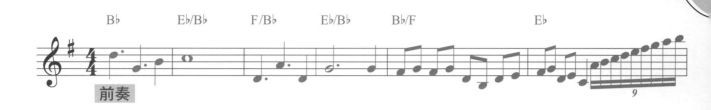

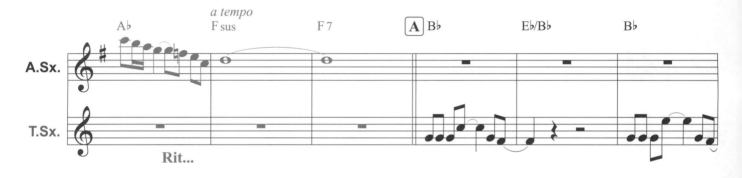

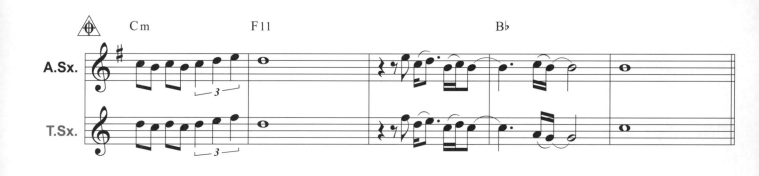

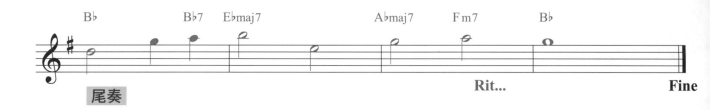

尾奏

Rit...

Fine

你是我心內的一首歌

演唱 / 王力宏、Selina　詞 / 丁曉雯　曲 / 王力宏

伴奏音檔

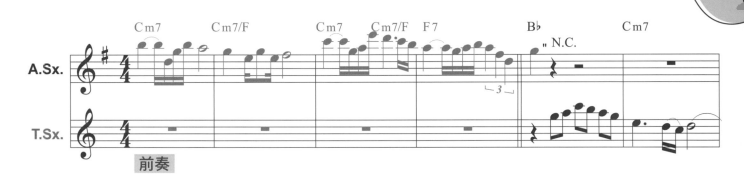

前奏

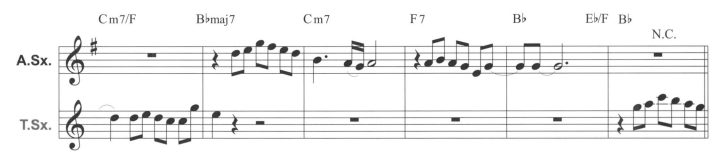

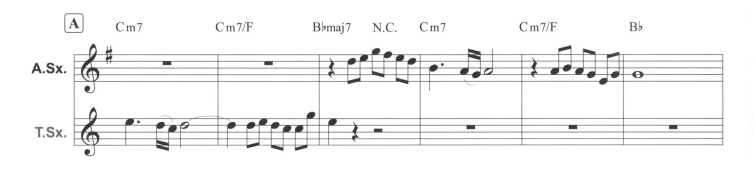

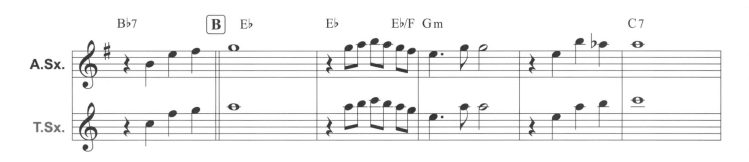

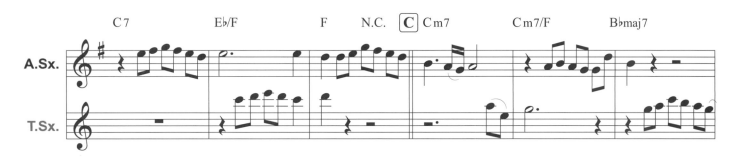

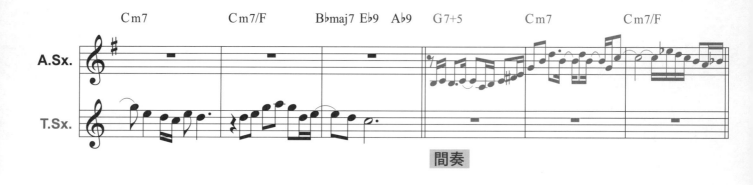

間奏

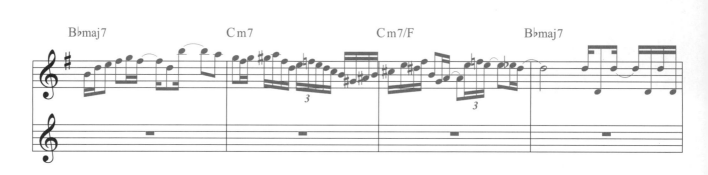

尾奏

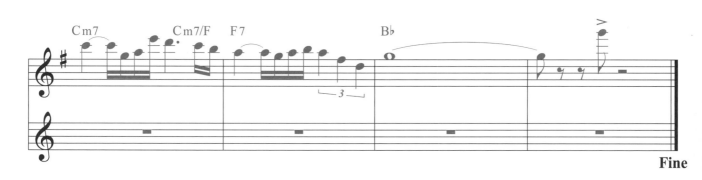

Fine

永恆的回憶

演唱 / 孫情　詞 / 莊奴　曲 / 光陽

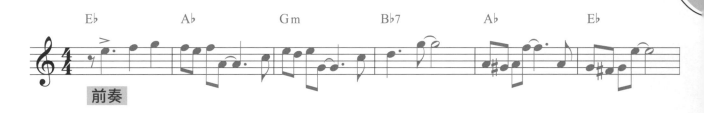

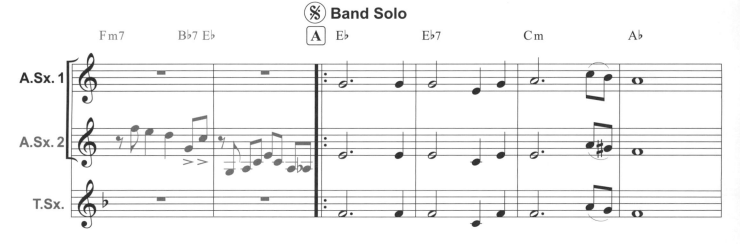

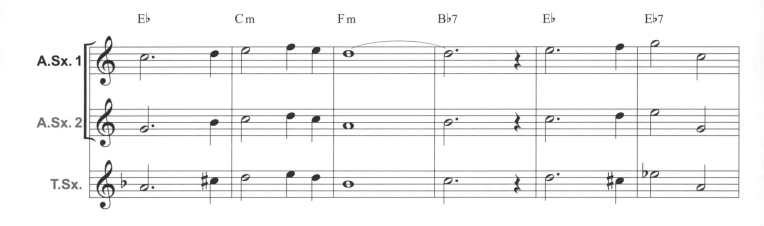

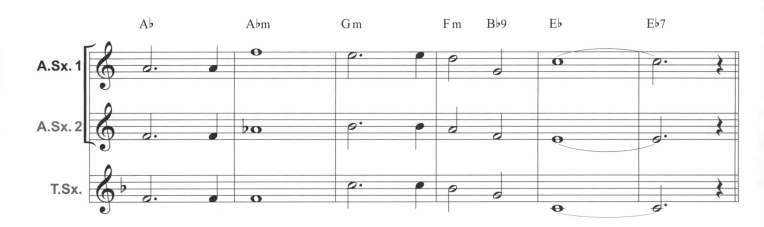

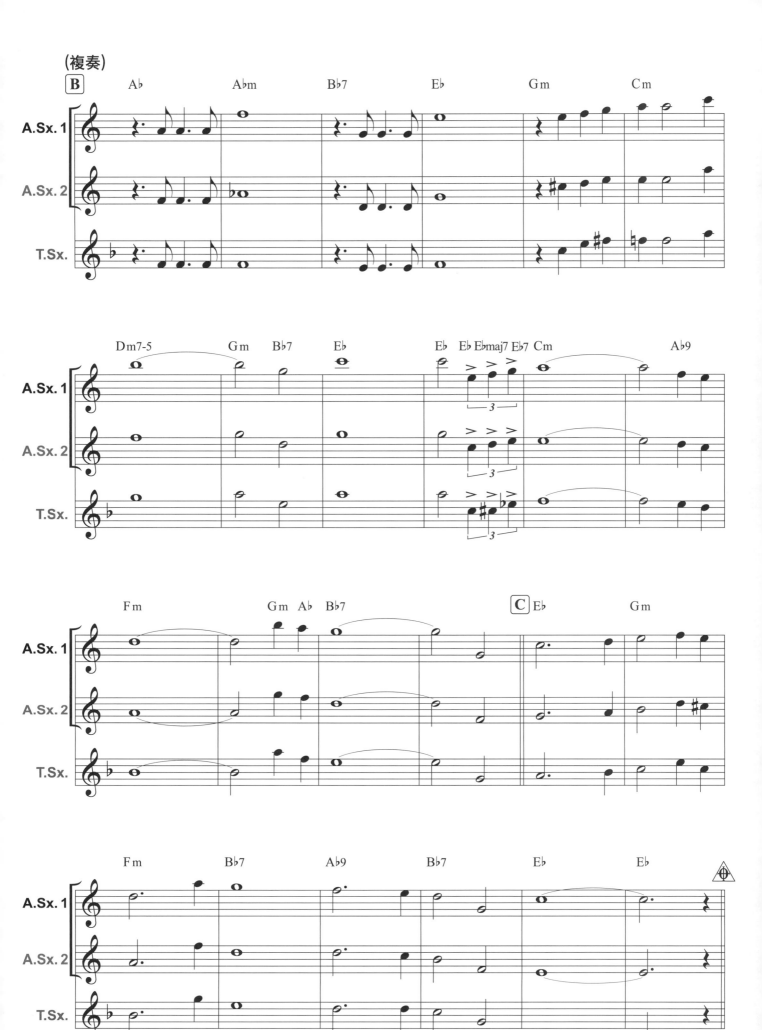

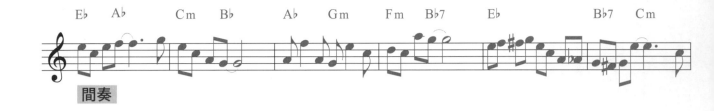

間奏

尾奏

Fine

Eb-F
Slow Soul ♩=60

You Raise Me Up

演唱 / Joshua Winslow Groban　詞 / Brendan Graham　曲 / Rolf Løvland

伴奏音檔

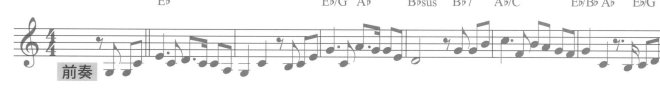

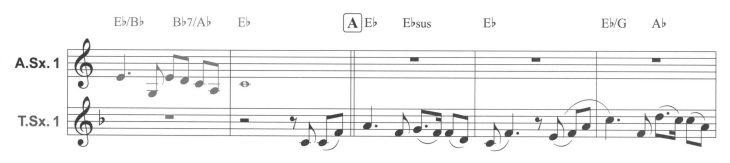

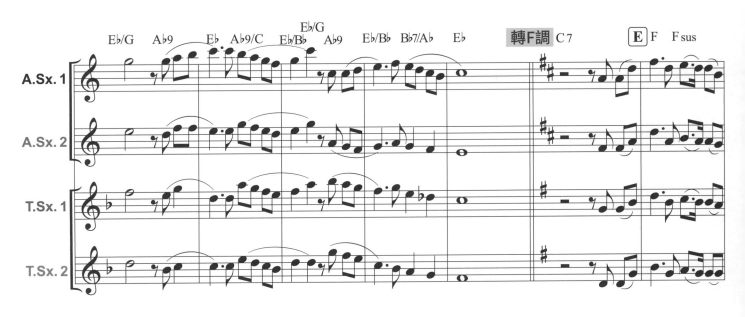

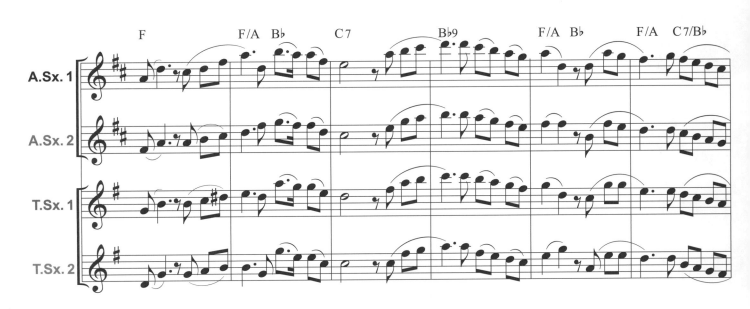

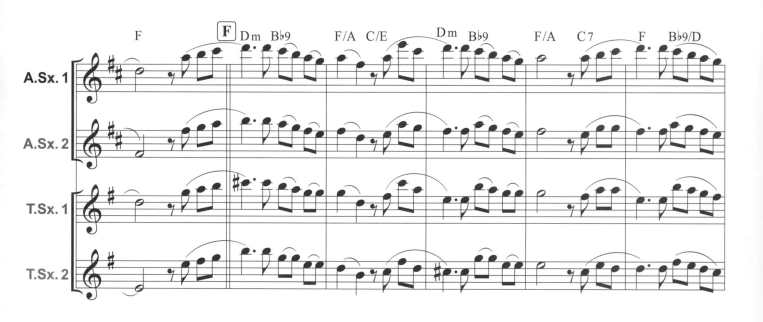

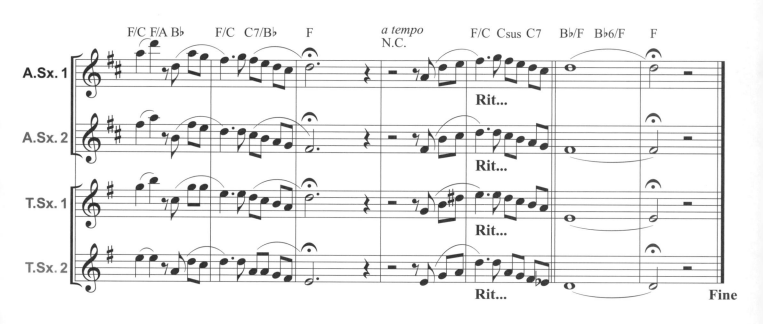

大阪小雨

Slow Rock ♩=72

演唱 / 談詩玲 feat. 楊哲　詞曲 / 石國人

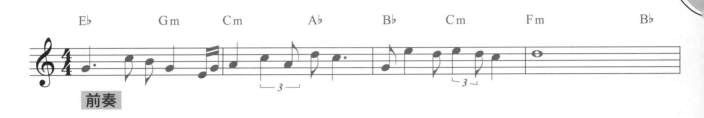

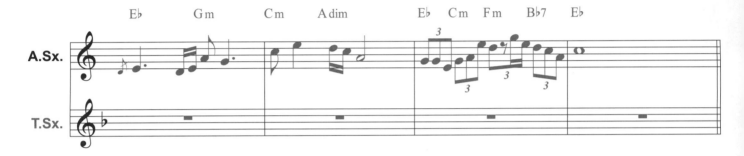

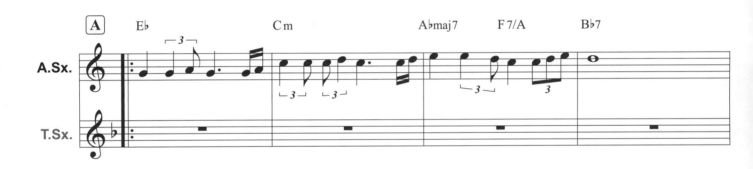

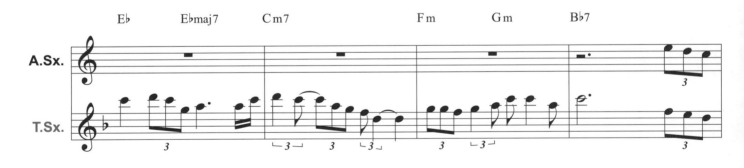

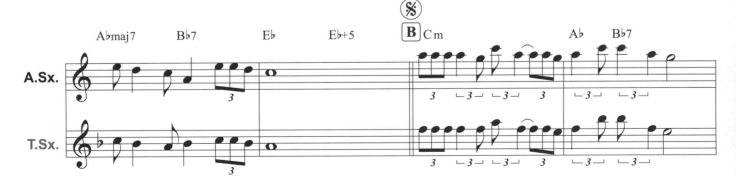

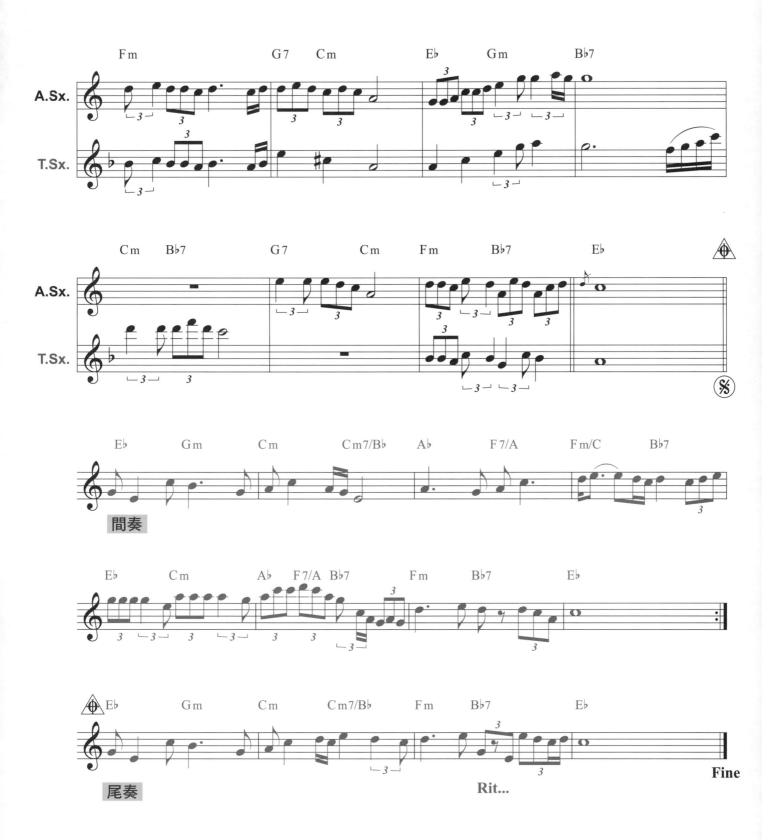

間奏

尾奏

Rit...

Fine

跟我說愛我

演唱 / 蔡琴　詞 / John Newton　曲 / 梁弘志

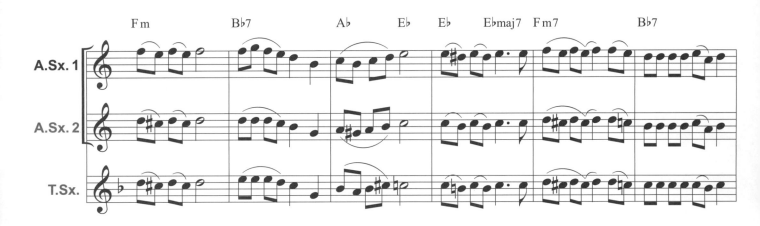

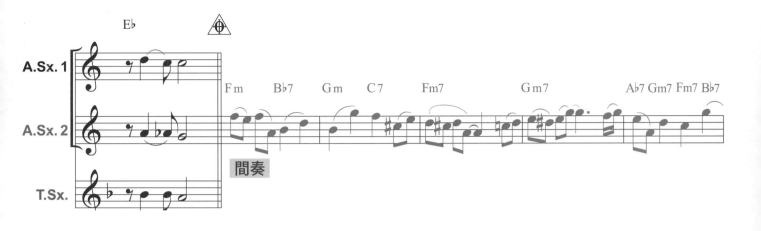

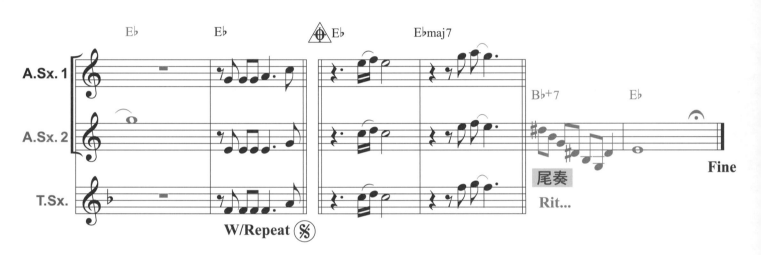

Moon River

演唱 / Audrey Hepburn　詞 / Johnny Mercer　曲 / Henry Mancini

E♭
Bossanova ♩=152

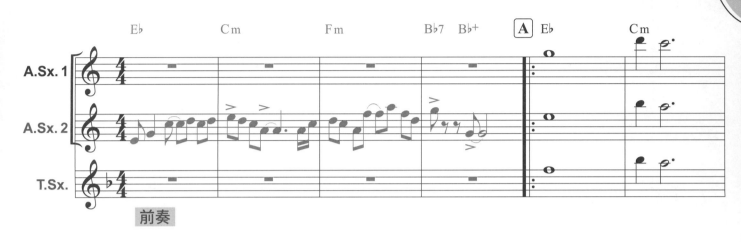

前奏

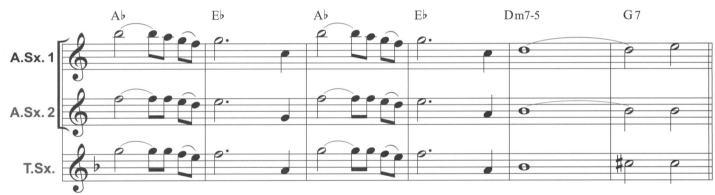

136

D.C. al Coda

Fine

河邊春夢

演唱／鳳飛飛　詞／周添旺　曲／黎明

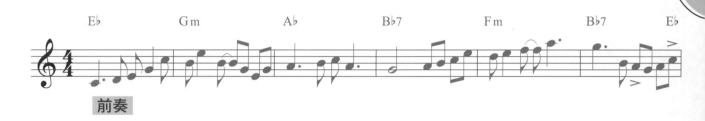

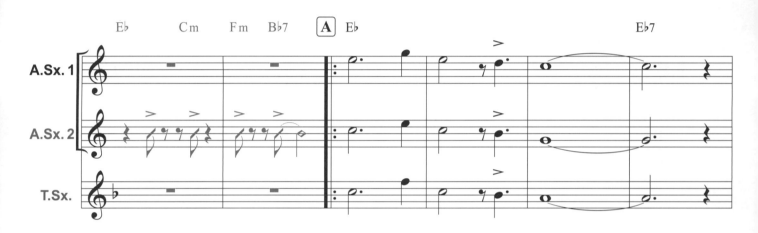

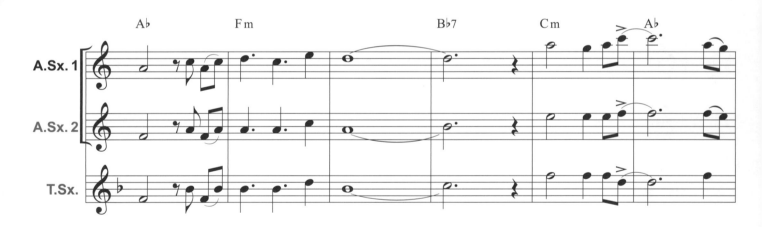

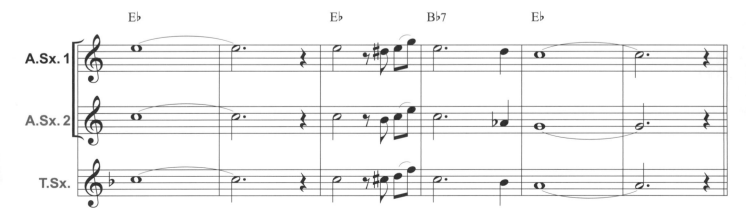

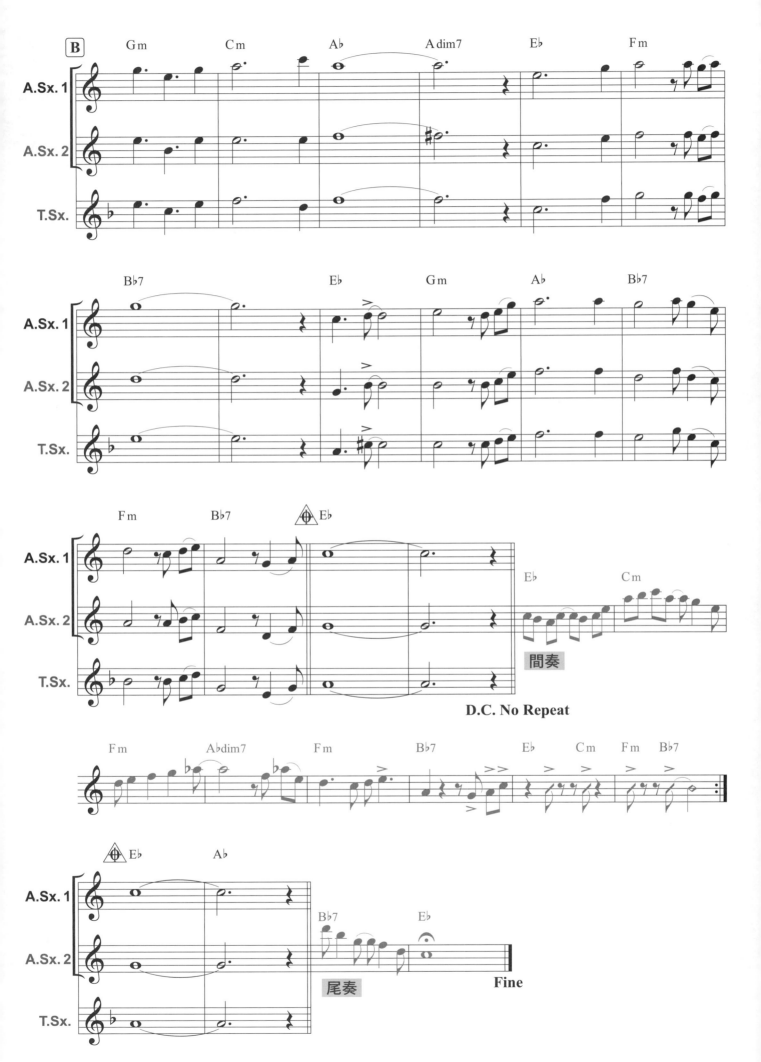

間奏

D.C. No Repeat

尾奏

Fine

補破網

演唱／江蕙　詞／李臨秋　曲／王雲峰

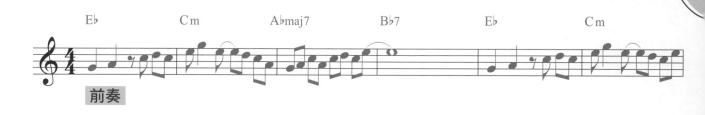

友情

演唱 / 林文隆　詞曲 / 林文隆

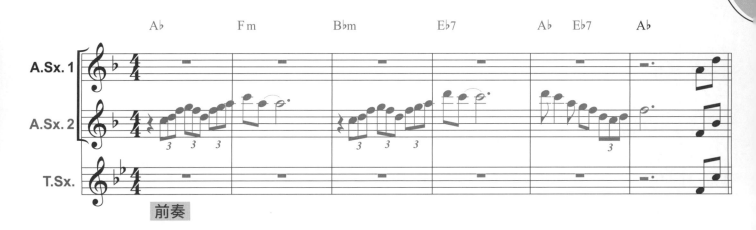

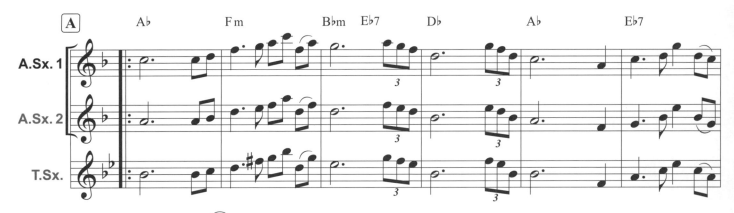

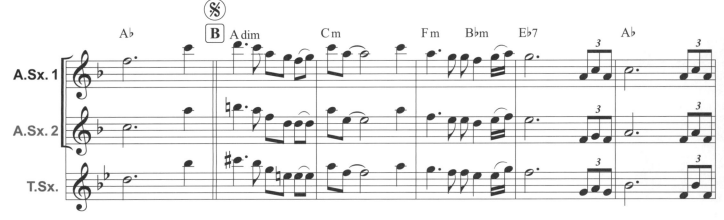

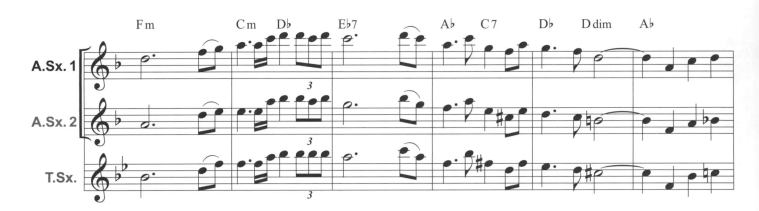

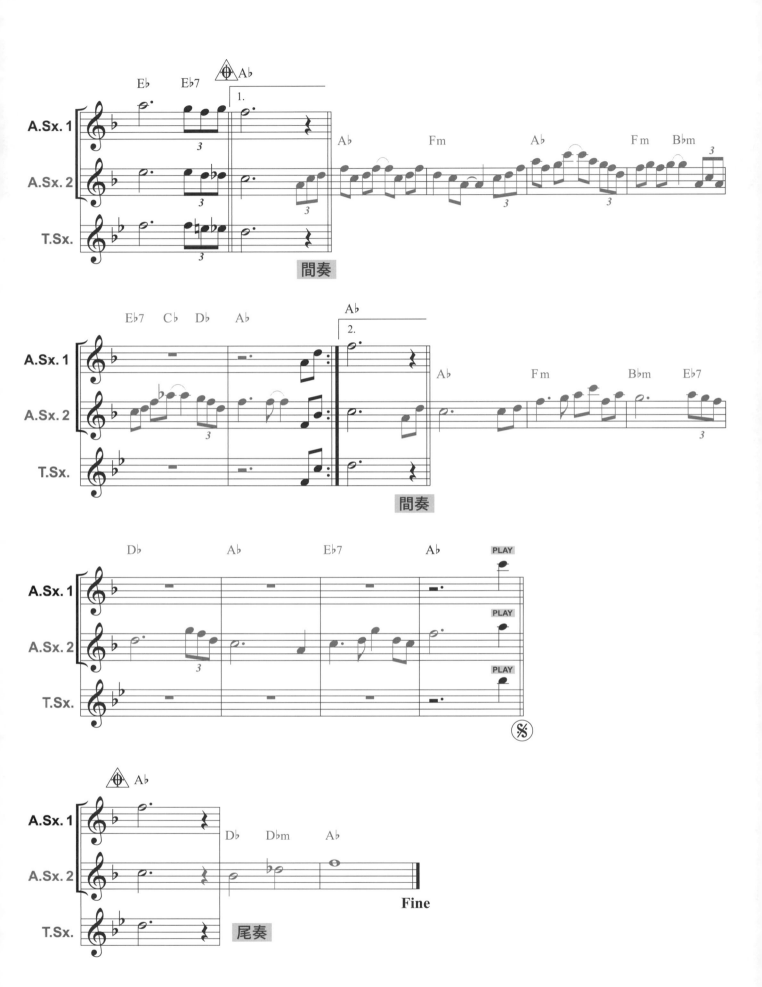

關達娜美拉

演唱 / 鄧麗君　詞 / 莊奴　曲 / Joseíto Fernández

F
Allegretto ♩=120

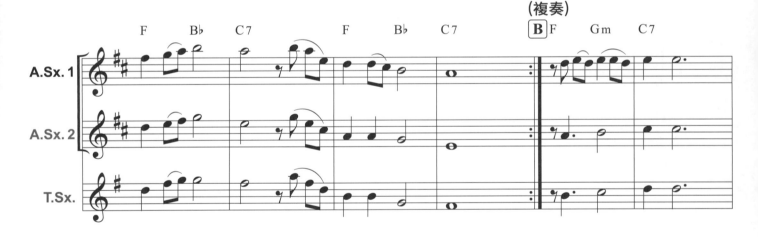

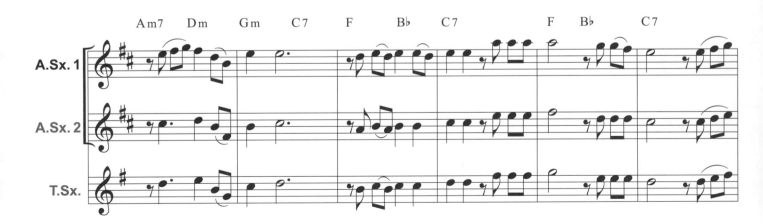

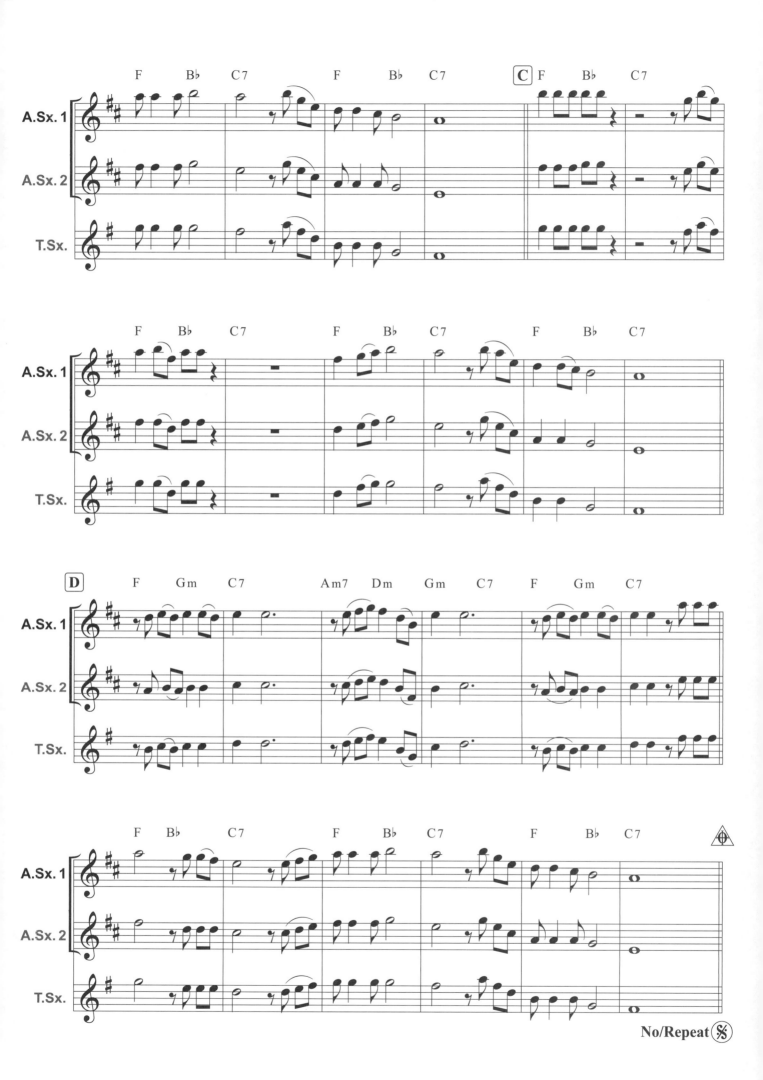

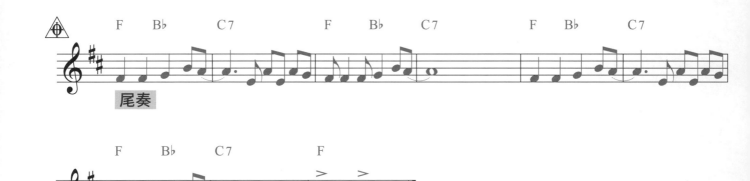

尾奏

Fine

昴

演唱 / 谷村新司　詞曲 / 谷村新司

B♭
Slow Soul ♩=86

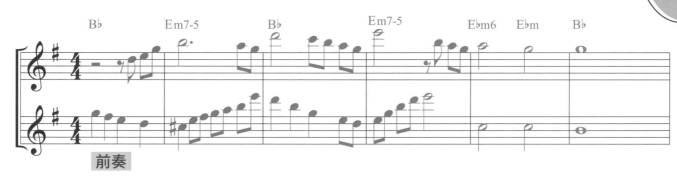

前奏

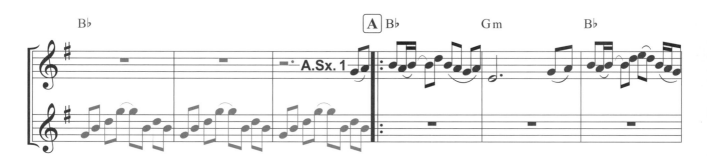

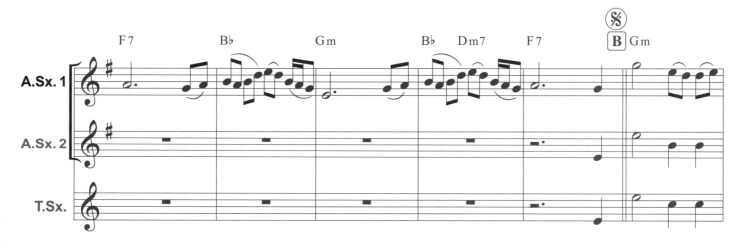

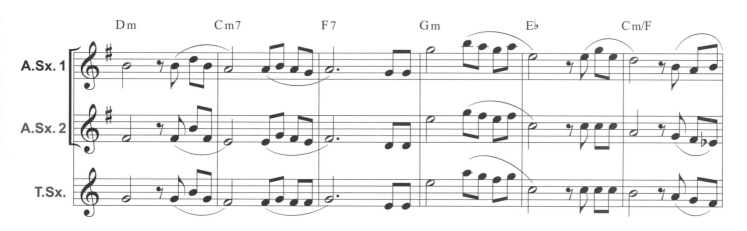

間奏

間奏

148

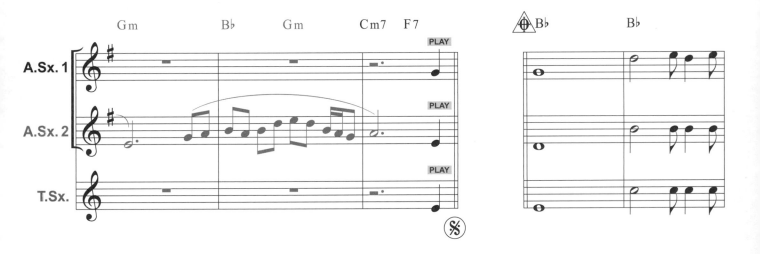

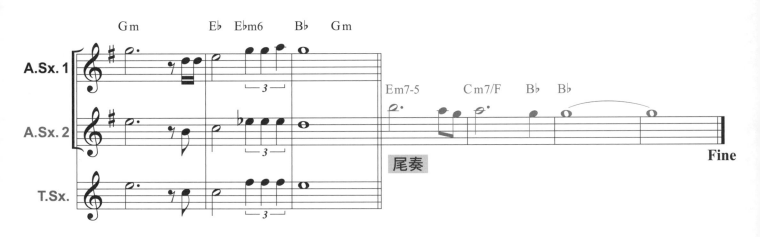

尾奏

Fine

為你打拼

演唱 / 葉啟田　詞曲 / 陳百潭

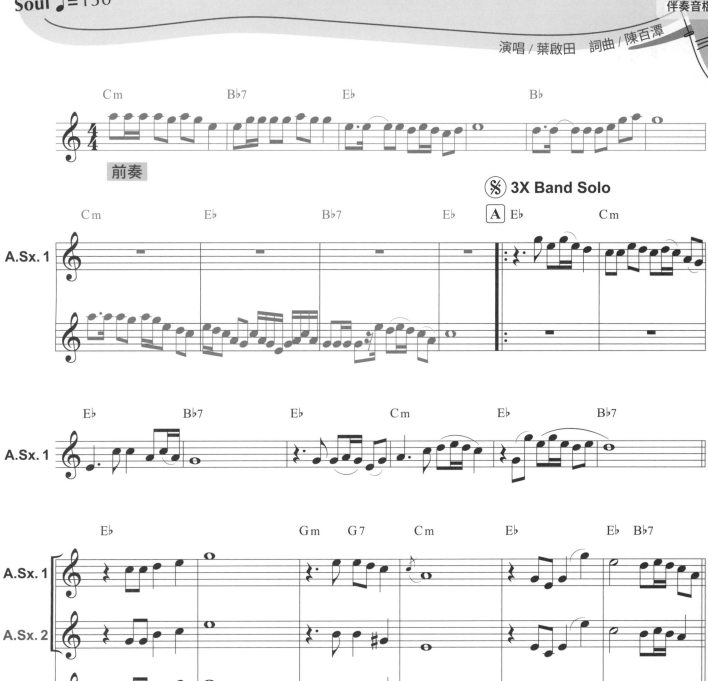

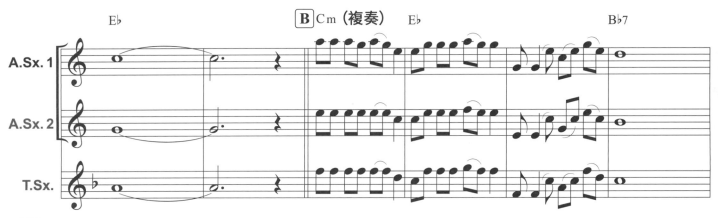

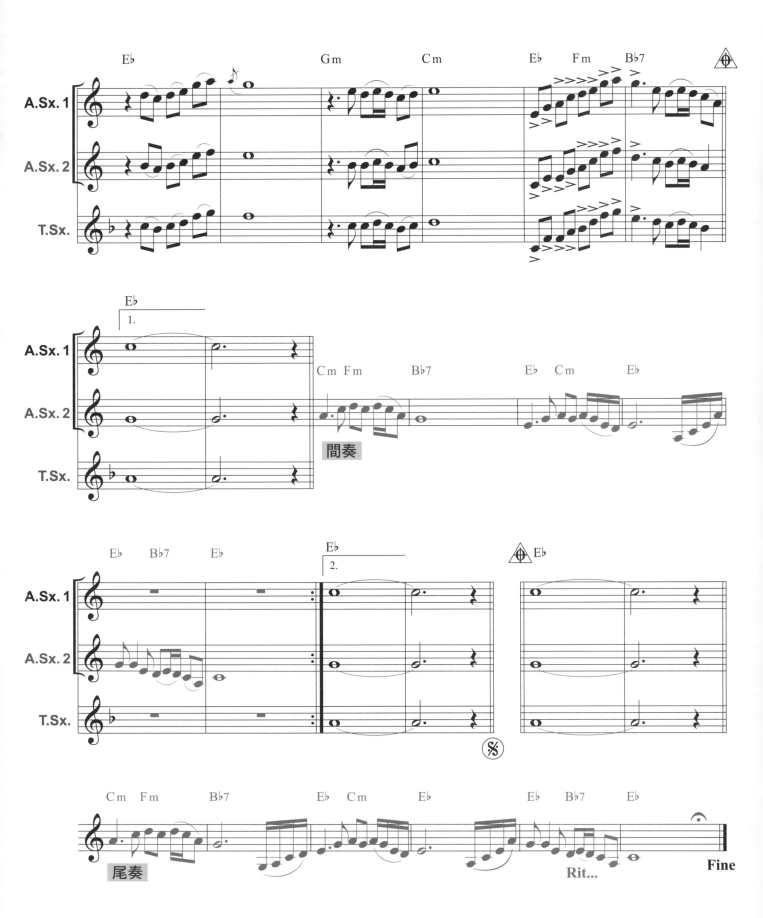

炮仔聲

演唱 / 江蕙　詞 / 黃士祐　曲 / 森佑士

E♭
Slow Soul ♩=76

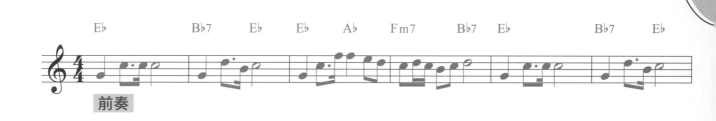

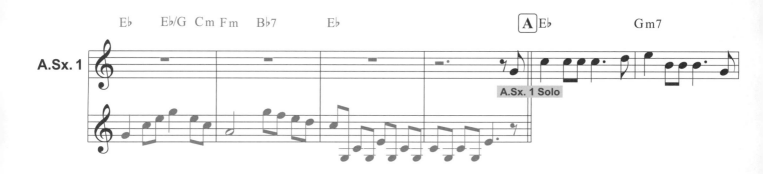

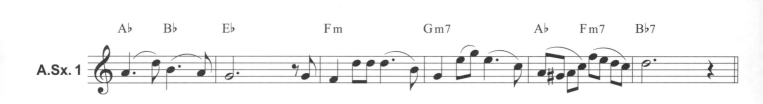

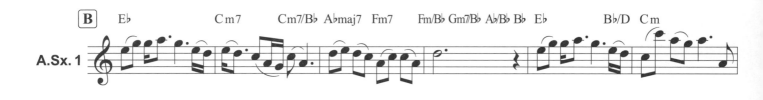

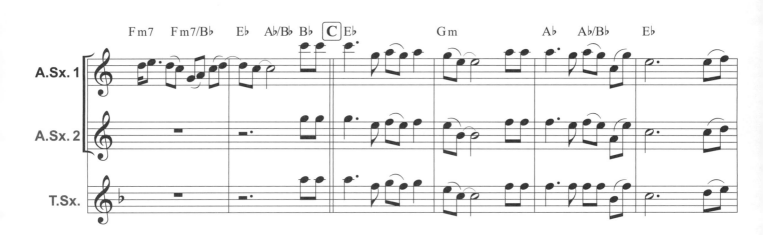

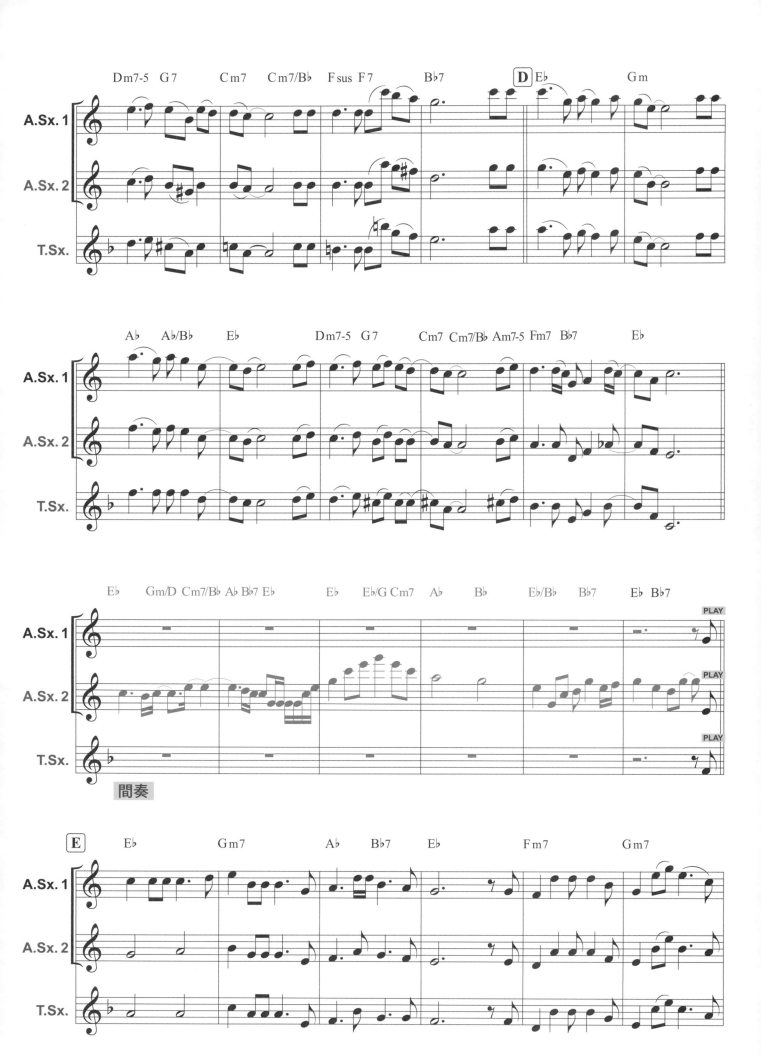

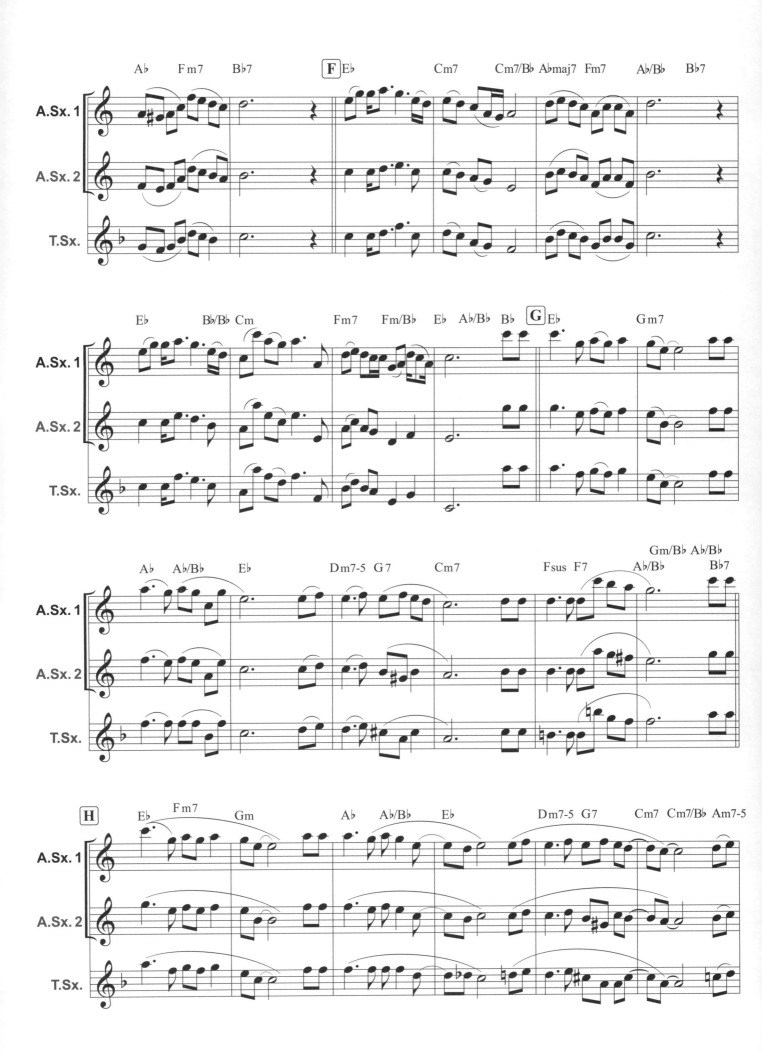

154

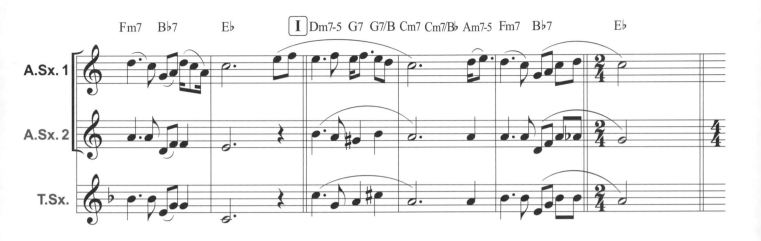

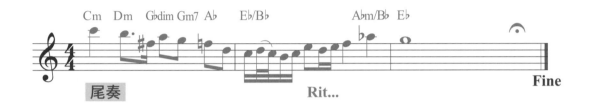

尾奏　Rit...　Fine

深情海岸

演唱 / 詹雅雯　詞曲 / 詹雅雯

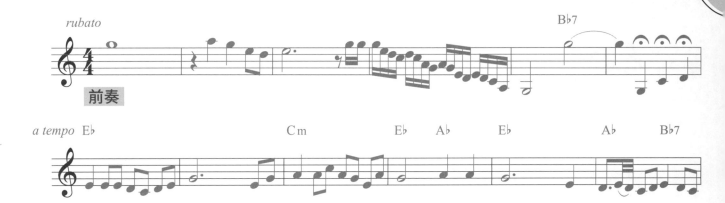

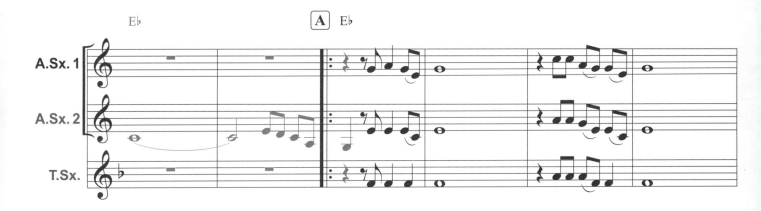

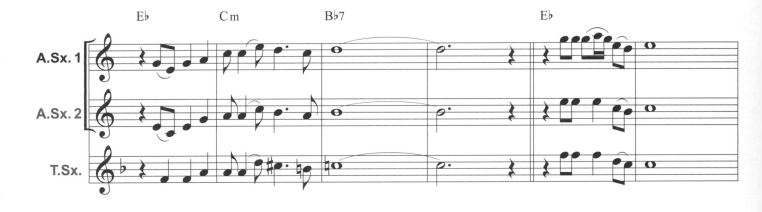

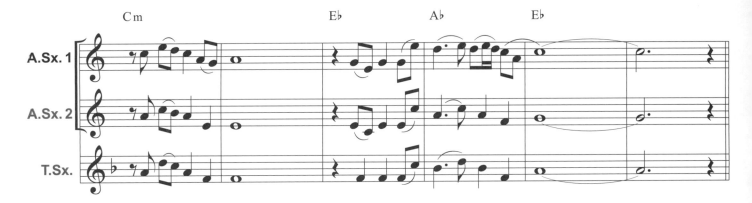

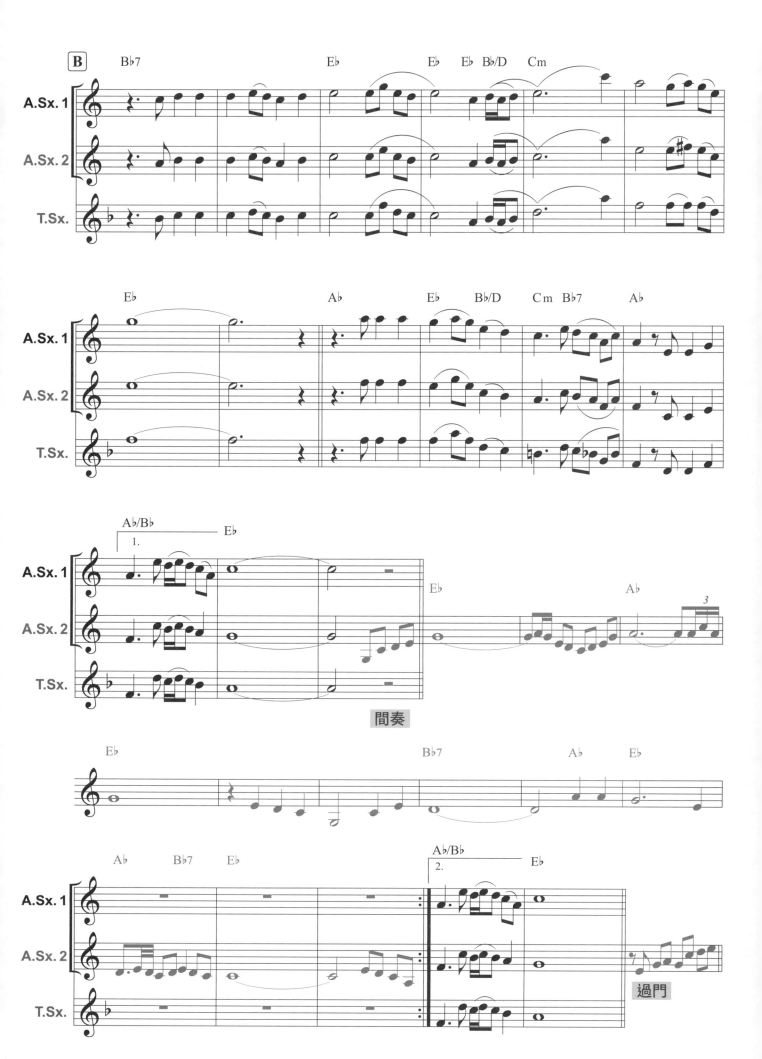

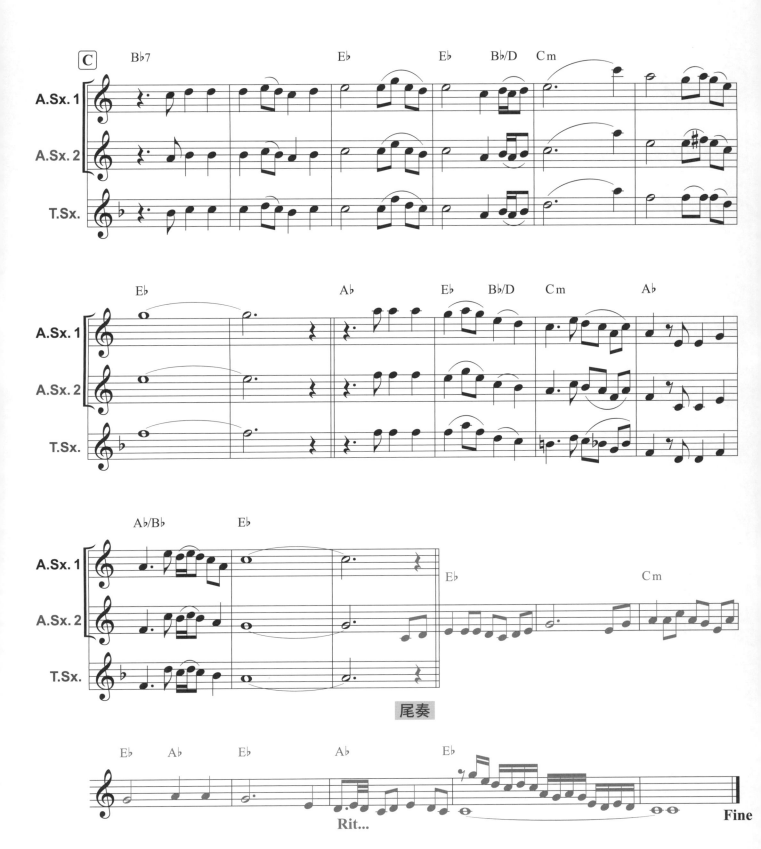

尾奏

Rit...

Fine

快樂的出帆

演唱／蔡幸娟　詞／吉川靜夫　曲／豐田一雄

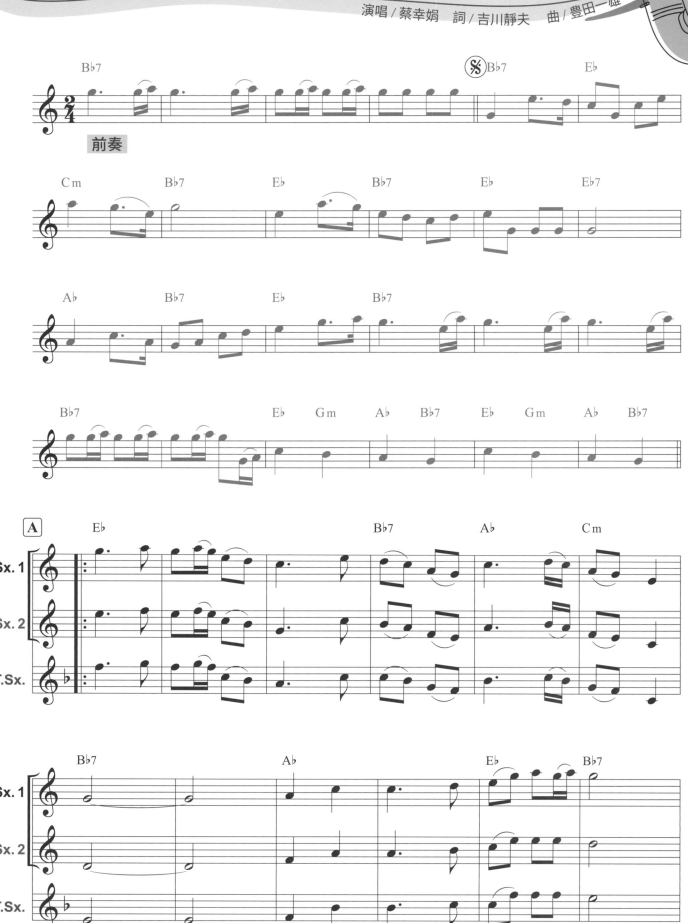

159

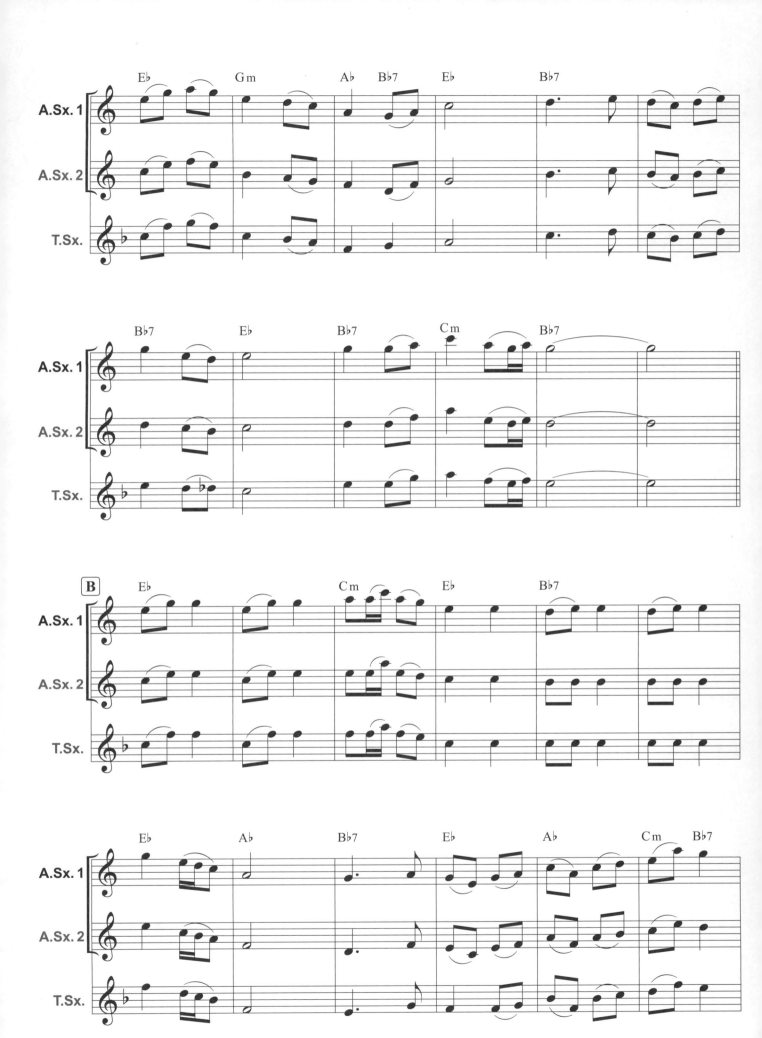

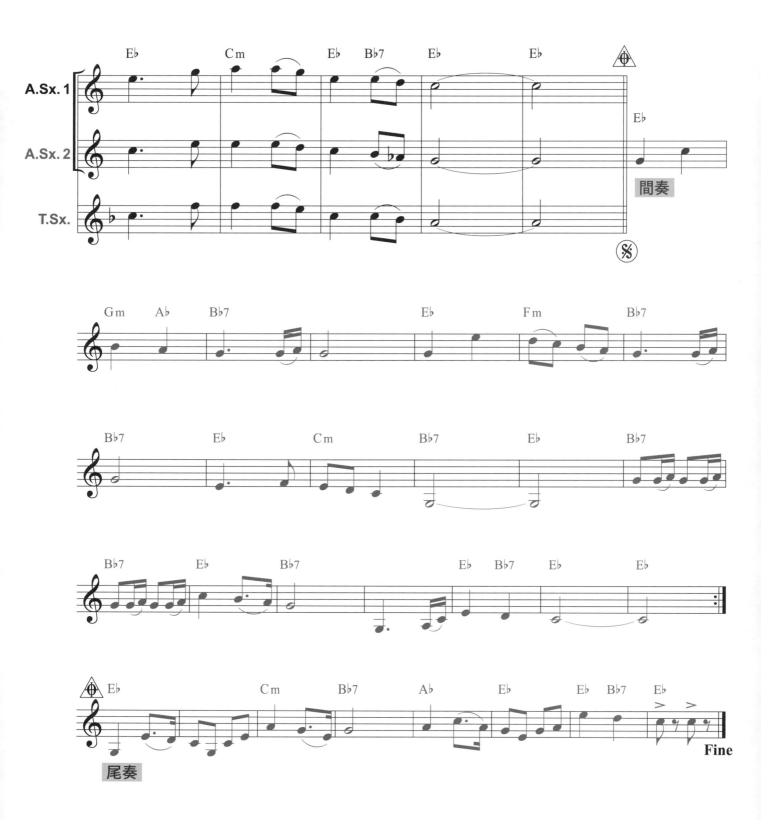

間奏

尾奏

Fine

Cm
Slow Rock ♩=120

瀟灑走一回

演唱 / 葉蒨文　詞 / 陳樂融、王蕙玲　曲 / 陳大力、陳秀男

伴奏音檔

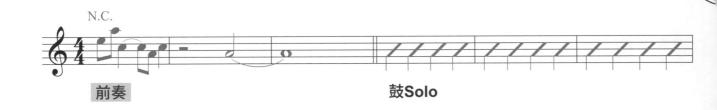

前奏　　　　　　　　　　　　　鼓Solo

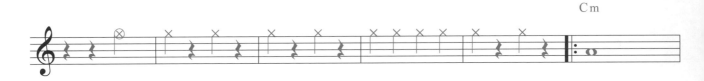

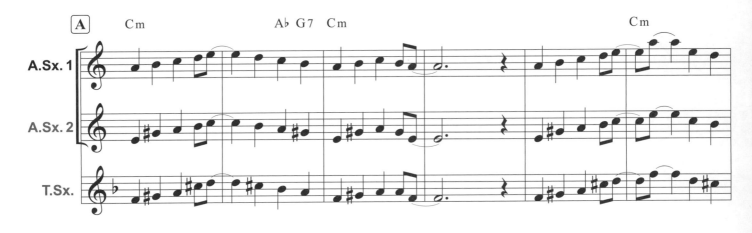

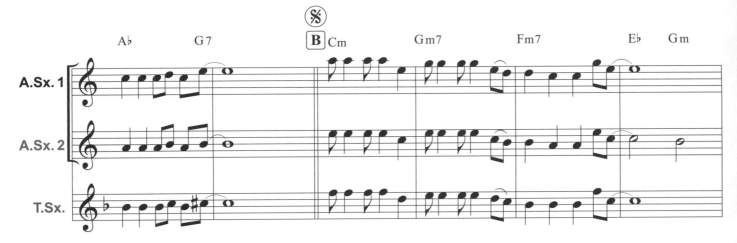

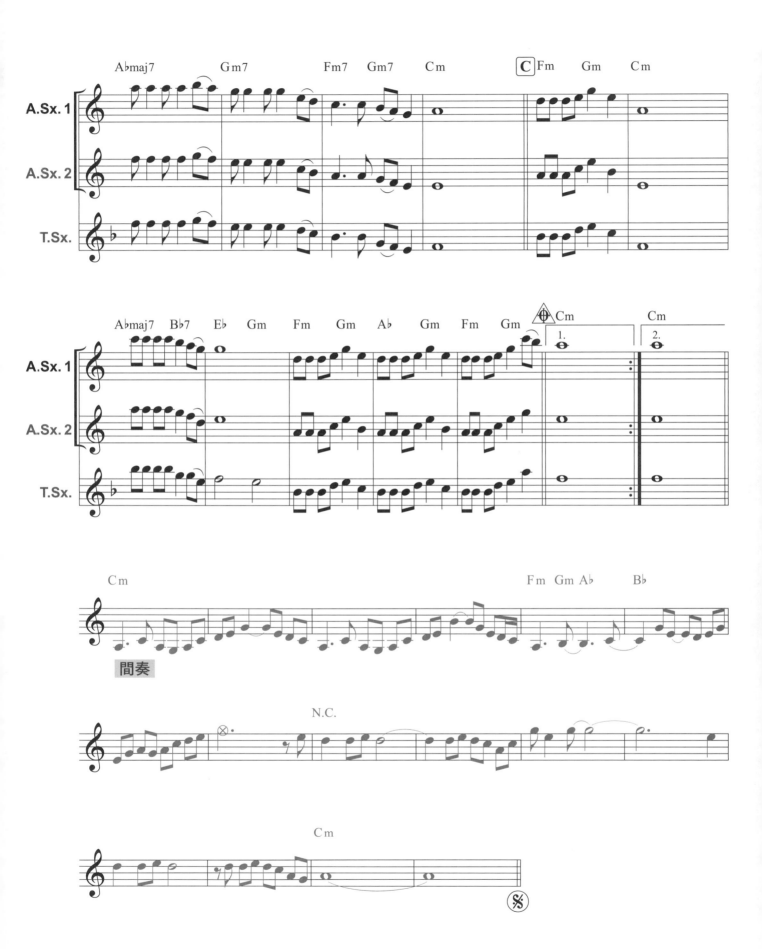

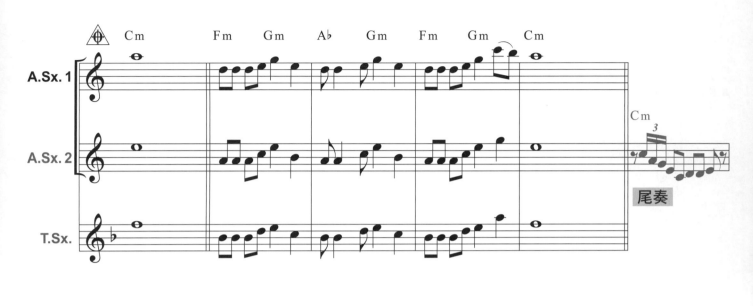

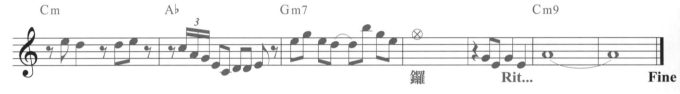

你是我的兄弟

演唱／高向鵬、傅振輝　詞曲／張錦華

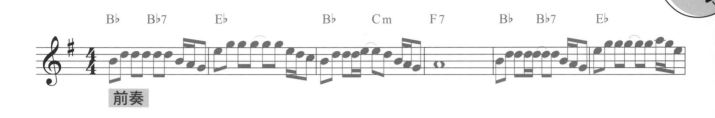

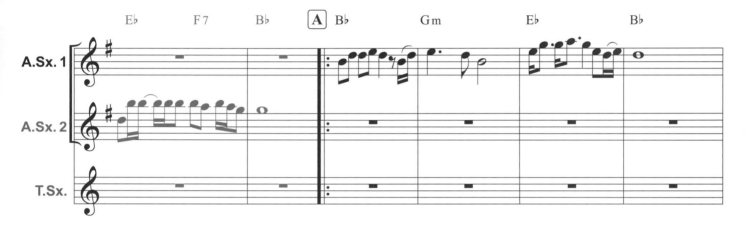

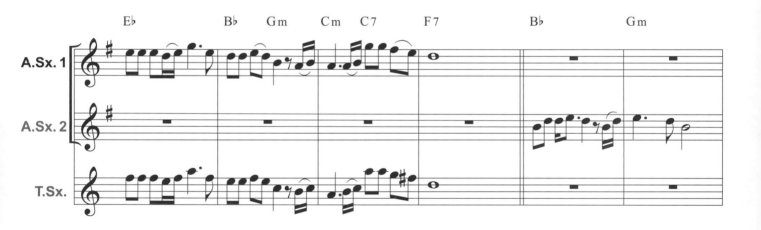

(2X 唱) 啊——

間奏

(唱)咱是尚知己　可比親兄弟 啊

咱是尚知己　無分我也你 啊 咱若有代誌　互相來扶持因為 你是我的兄　弟

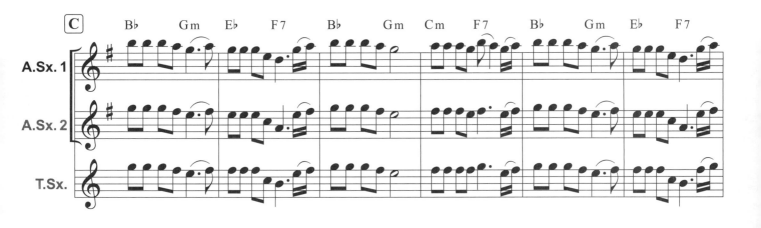

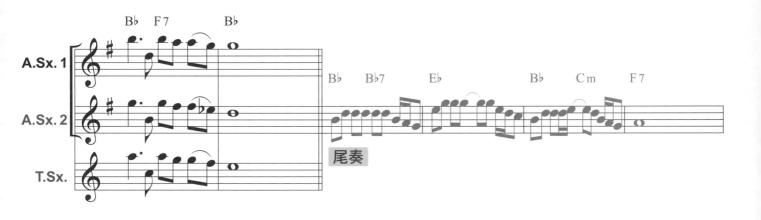

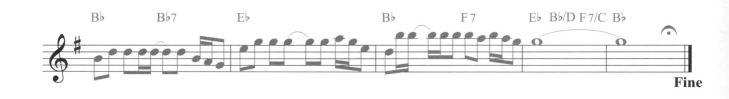

Fine

心情歌路

演唱 / 詹雅雯　詞曲 / 詹雅雯

E♭
Twist ♩=144

前奏

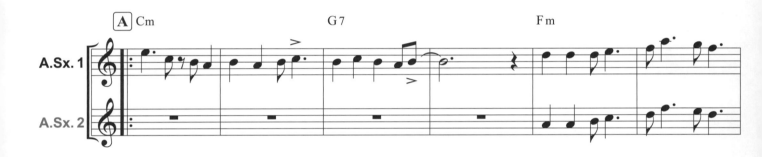

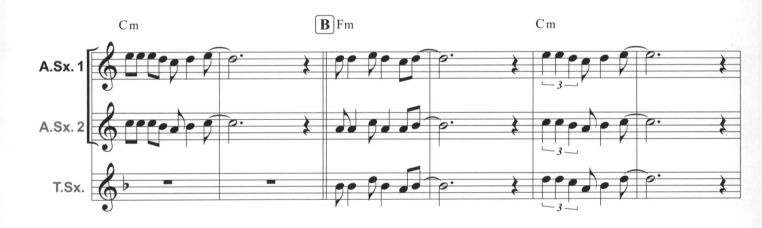

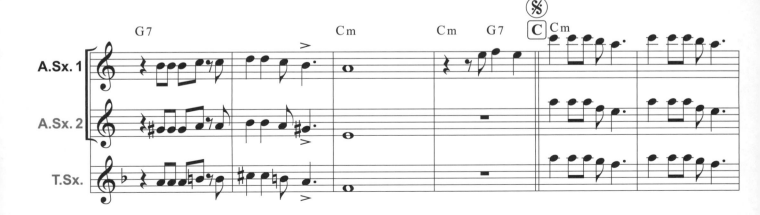

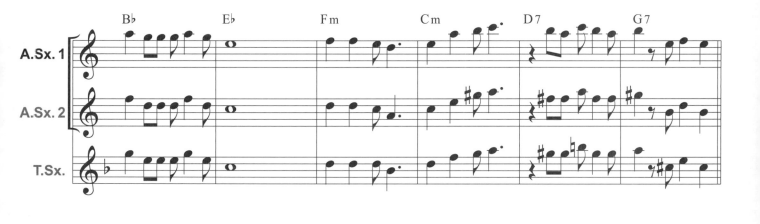

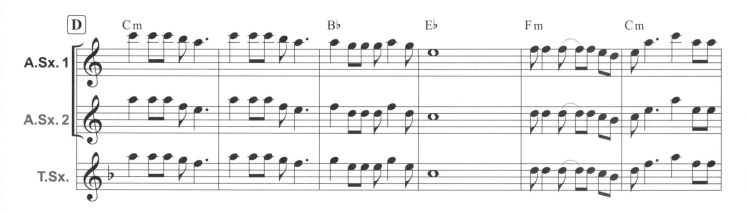

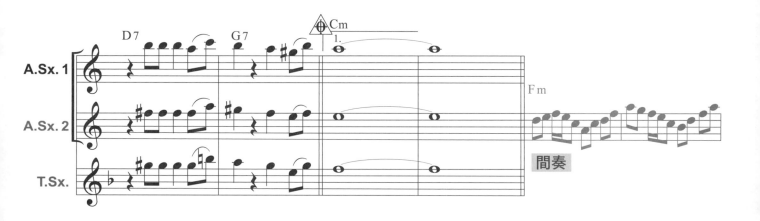

169

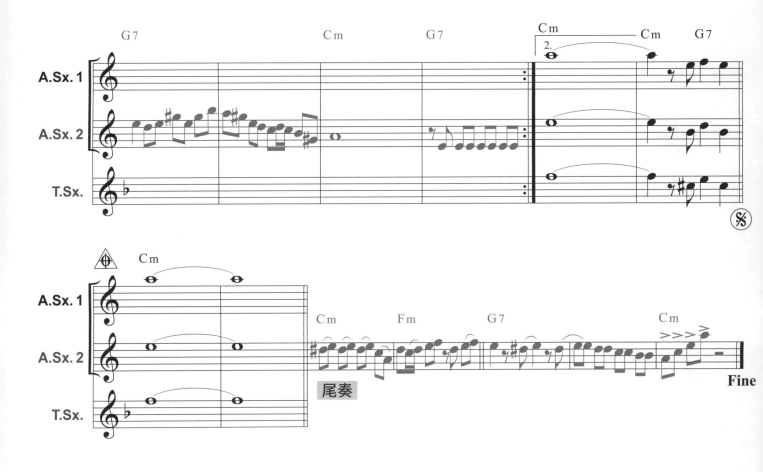

尾奏

Fine

170

When The Saints
Go Marching In

演唱 / Louis Armstrong　詞曲 / Traditional Folk

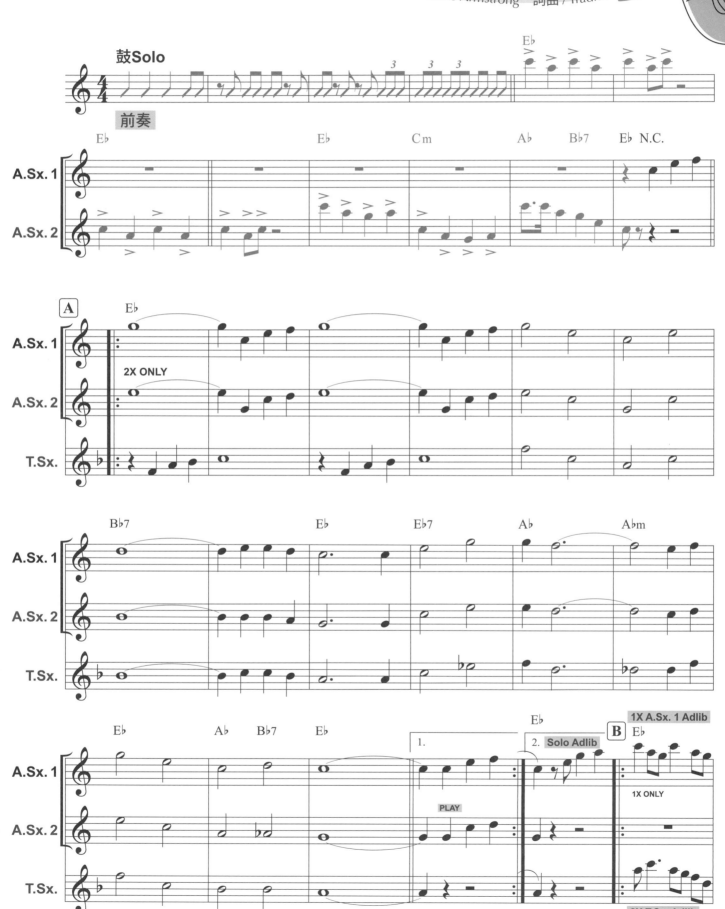

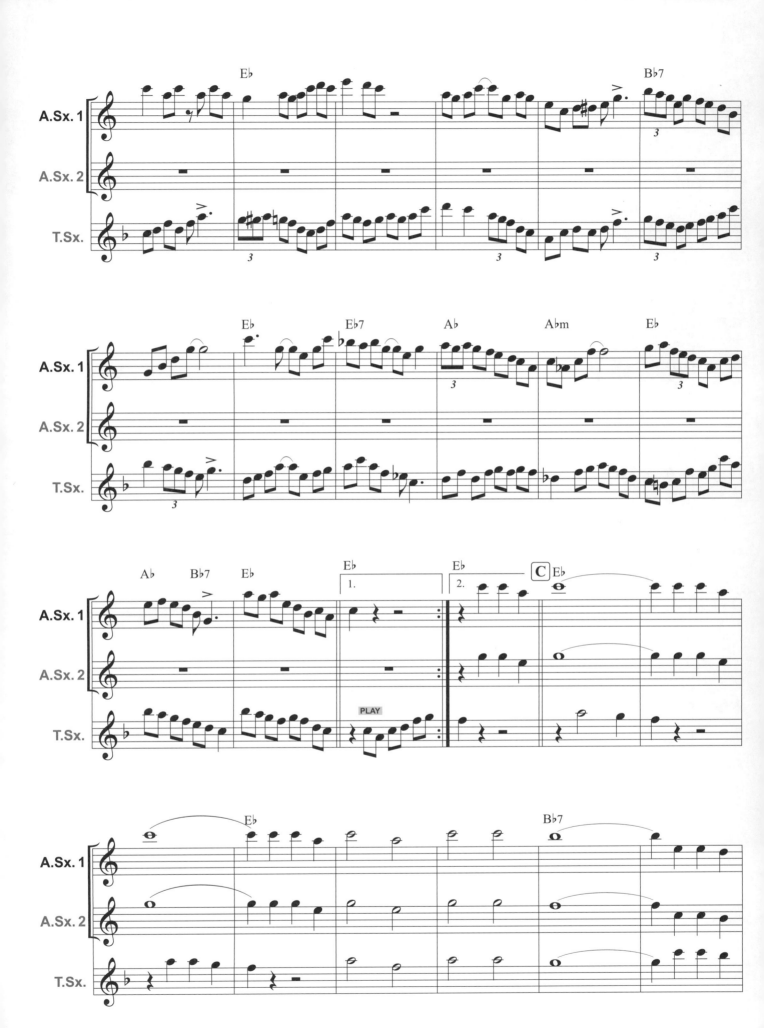

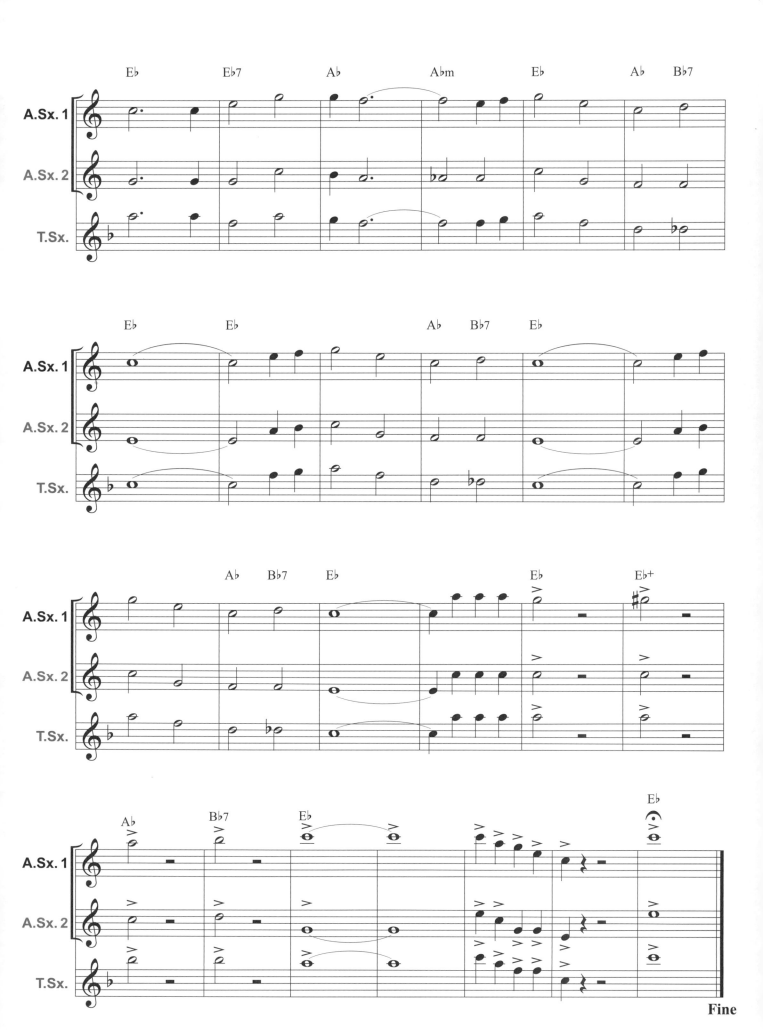

Fine

Mojito

演唱/周杰倫　詞/黃俊郎　曲/周杰倫

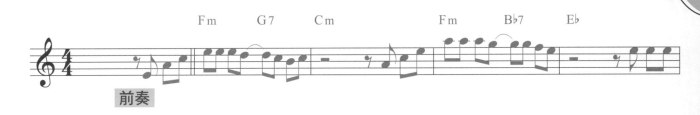

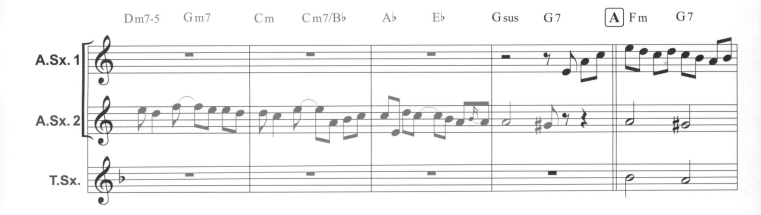

175

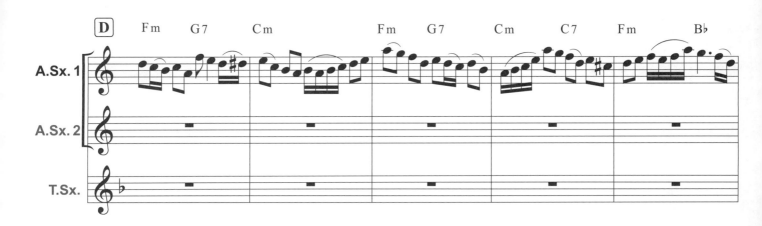

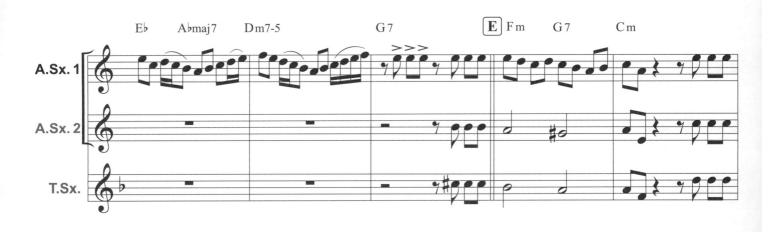

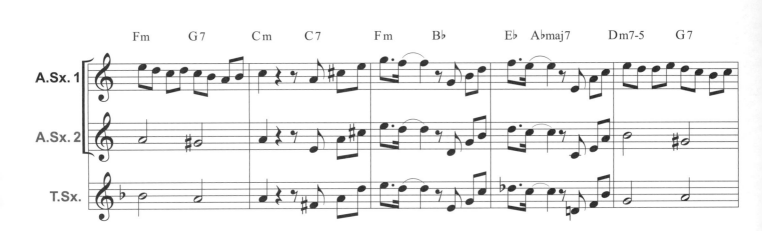

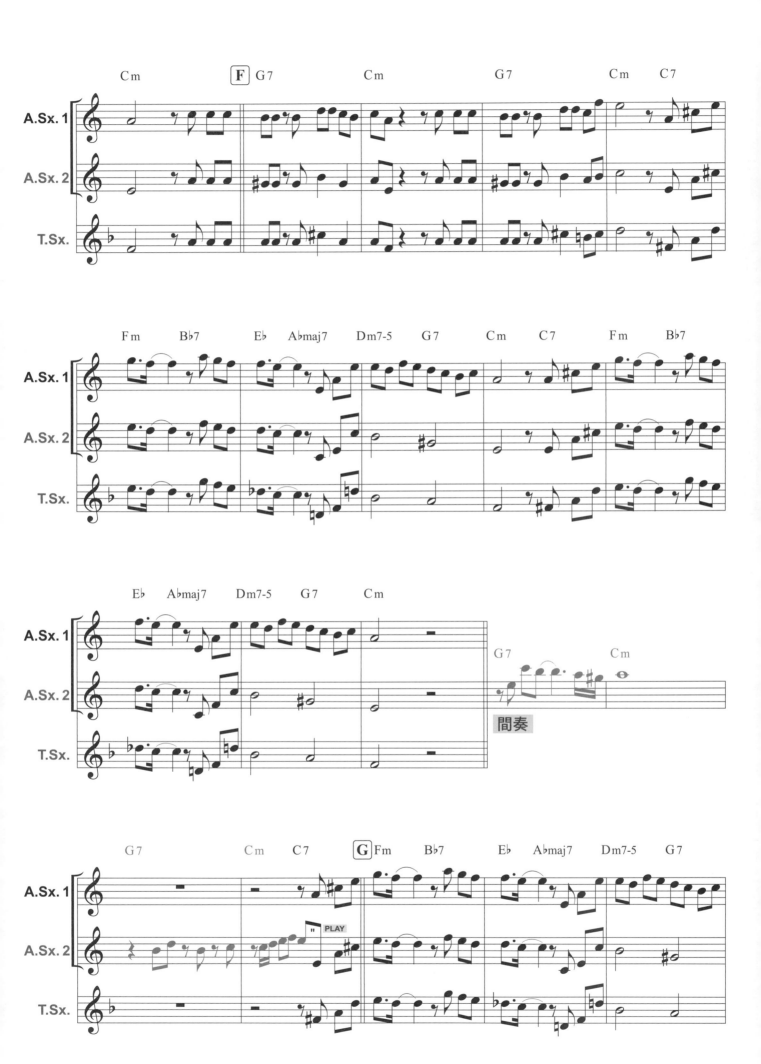

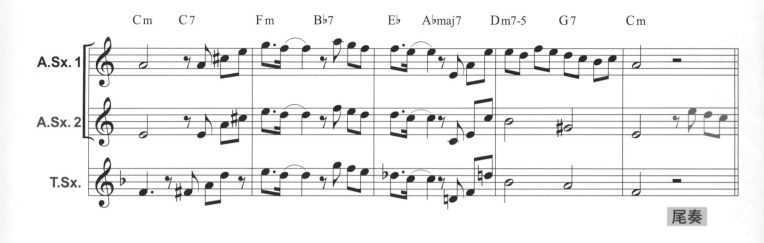

尾奏

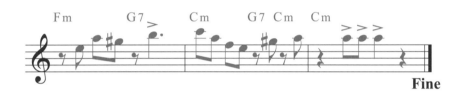

Fine

伴奏索引

Level 1

思慕的人 Rumba	河邊春夢 Slow Waltz	補破網 Slow Waltz	Amazing Grace

Level 2

桃花開	關仔嶺之戀	往事只能 回味	Moon River Slow Waltz
My Way	祝你幸福	祈禱	感恩的心
望春風	思慕的人 Slow Soul	隱形的翅膀	女人花
客家本色	夜來香	你最珍貴	

Level 3

你是我心內 的一首歌	大阪小雨	跟我說愛我	永恆的回憶
Moon River Bossanova	河邊春夢 Bossanova	補破網 Bossanova	友情
關達娜美拉	You Raise Me Up	為你打拼	昴
你是我的 兄弟	炮仔聲	深情海岸	快樂的出帆
瀟灑走一回			

Level 4

Mojito	When The Saints Go Marching In	心情歌路

Index

Tenor	Alto							
B♭	E♭ (C)		7	1		2		3
C	F (D)		6		7	1		2
D♭	G (E)		5		6		7	1
E♭	A♭ (F)	4		5		6		7
F	B♭ (G)		3	4		5		6
G	C (A)		2		3	4		5
A♭	D♭ (B♭)	1		2		3	4	

Tenor	Alto							
B♭	E♭ (C)	2		3	4		5	
C	F (D)	1		2		3	4	
D♭	G (E)		7	1		2		3
E♭	A♭ (F)	6		7	1		2	
F	B♭ (G)	5		6		7	1	
G	C (A)	4		5		6		7
A♭	D♭ (B♭)	3	4		5		6	

Top chart:

4		5		6		7	i̇	
	3	4		5		6		7
	2		3	4		5		6
1		2		3	4		5	
	7̣	1		2		3	4	
	6̣		7̣	1		2		3
5̣		6̣		7̣	1		2	

Bottom chart:

6̇		7̇	i̇̇		2̈		3̈	4̈
5̇		6̇		7̇	i̇̇		2̈	
4̇		5̇		6̇		7̇	i̇̇	
3̇	4̇		5̇		6̇		7̇	i̇̇
2̇		3̇	4̇		5̇		6̇	
i̇		2̇		3̇	4̇		5̇	
7	i̇		2̇		3̇	4̇		5̇

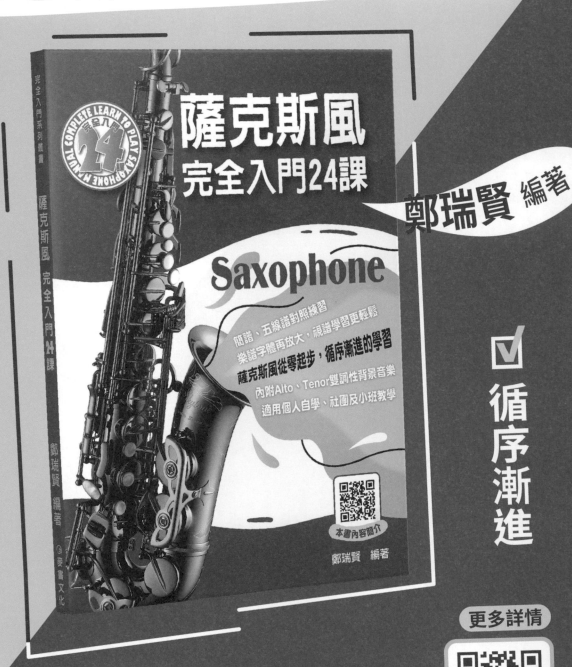

薩克斯風三重奏曲集
Saxophone Trio Collection

編著	鄭瑞賢	出版	麥書國際文化事業有限公司 Vision Quest Publishing International Co., Ltd.
總編輯	潘尚文	地址	10647 台北市大安區羅斯福路三段325號4F-2 4F.-2, No.325, Sec. 3, Roosevelt Rd., Da'an Dist., Taipei City 106, Taiwan (R.O.C.)
美術設計	陳盈甄		
封面設計	陳盈甄		
電腦製譜	潘尚文、陳盈甄	電話	(02)2363-6166 · (02)2365-9859
編輯校對	陳珈云	傳真	(02)2362-7353
音樂製作	鄭瑞賢	E-mail	vision.quest@msa.hinet.net
		官方網站	http://www.musicmusic.com.tw

中華民國112年11月 初版【版權所有 · 翻印必究】 VQST 231010045